圖式水彩畫法的概念

Conceptual Display of Watercolor Painting Process

◆ 以概念學習技法・描繪物體形象真實感 ◆

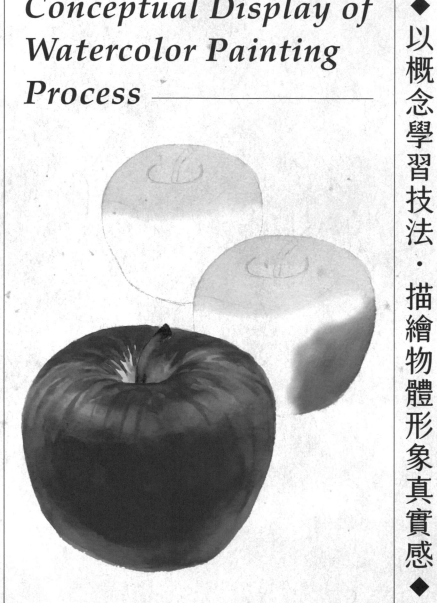

作者／林子龍

笛藤出版

圖示水彩畫法的概念/林子龍著. -- 初版. -- 臺北市：
笛藤出版圖書有限公司, 2021.01
　　面；　公分

ISBN 978-957-710-806-7(平裝)

1.水彩畫 2.繪畫技法
948.4　　110000158

圖示水彩畫法的概念

◆ 以概念學習技法・描繪物體形象真實感 ◆

2021年2月23日　初版第1刷　定價 360元

作　　　者	林子龍
編　　　輯	王舒玗
封面設計	王舒玗
總 編 輯	賴巧凌
編輯企畫	笛藤出版
發 行 所	八方出版股份有限公司
發 行 人	林建仲
地　　　址	台北市中山區長安東路二段171號3樓3室
電　　　話	(02) 2777-3682
傳　　　真	(02) 2777-3672
總 經 銷	聯合發行股份有限公司
地　　　址	新北市新店區寶橋路235巷6弄6號2樓
電　　　話	(02)2917-8022・(02)2917-8042
製 版 廠	造極彩色印刷製版股份有限公司
地　　　址	新北市中和區中山路二段380巷7號1樓
電　　　話	(02)2240-0333・(02)2248-3904
印 刷 廠	皇甫彩藝印刷股份有限公司
地　　　址	新北市中和區中正路988巷10號
電　　　話	(02) 3234-5871
郵撥帳戶	八方出版股份有限公司
郵撥帳號	19809050

序言

　　藝術創作因時代、地區、個人等因素，而有很多不同形式的表現。有具象寫實的，也有抽象表現的；有時空敘事的呈現，也有創作材料的物質性呈現；有經驗累積的體驗，也有觀念推衍的實驗。

　　林子龍副教授《圖式水彩畫法的概念》一書為其累積長久的教學經驗和研讀哲學思辯所發展出來的一套水彩畫法。結合「圖式」的概念和「水彩」材料的特質，能夠把具象物體以普遍認知的形象呈現出來。「圖式」是實在之物在時間中的持存性，具有恆常普遍性的圖像性質，不因外在環境諸如光線、風吹、特殊視角、瑣碎細節等而做短暫變動現象的描繪。

　　「圖式」能展現出物體概念上合理的樣態，是一種具有本質規範的概念，運用到視覺藝術創作表現上，能夠以清晰的形式呈現出內容的意義，其強調的不是技法本身，而是其「圖式」能夠承載的普世性認知。

　　很樂於見到林副教授把抽象性的哲學概念以具象性的方式實踐，讓水彩教學法又多了一種可能性。

——台北市立大學 視覺藝術學系 退休教授 陳秋瑾

目次

前言

　　繪畫的程序其實就是運用畫筆和顏料所繪製的形狀在一個平面上進行堆疊的過程，如果目標是要描繪一個物體，那麼這個形狀堆疊的目的就在於表現出物體的形體特徵，但除此之外，在繪畫的傳統上，形狀堆疊還有一個很重要的目的，那就是要創造出物體的空間深度。而這裡所謂的水彩畫法（技法），指的就是以上述兩個為目的所進行的形狀堆疊的方法。

　　在這兩個目的中，形體特徵主要是涉及輪廓比例合理的概念，而空間深度則是涉及透視法的概念。當然，除了形體之外，色彩在水彩畫中也是非常重要的部分，色彩涉及了另外兩個概念，一個是物體恆常性的色彩，也就是固有色的概念；另一個則是受環境因素影響的心理色彩，也就是感覺色的概念。而本書畫法的概念指的就是這四個概念相互影響的繪畫步驟。

　　另外，「概念」是本書所強調的重點，也就是說我們追求的是物體普遍性的形態，所以這裡所謂畫得像不像的標準就在於物體結構是否合理。換個方式來說，當畫的是一個蘋果，我們要畫的是這個蘋果「應該」有的樣子，即使我們是參考一個真實的蘋果在畫，但畫的並不是這個蘋果與眾不同的獨特樣貌，而是這個蘋果和一般蘋果所擁有的普遍性質，也就是說我們不一定要畫得很像眼睛所看到的樣子，但我們得畫出符合概念期待的樣子。

　　本書的最後一章稍嫌艱澀，主要是在解釋臨摹他人畫法的這種行為的意義，並且透過行為目的的框架來解釋其本身的意義內涵。在這之中涉及了不少學者理論的詮釋和發揮，因篇幅限制，這裡只作扼要的脈絡論述，所以如果沒有相關的背景知識，其實有點艱澀困難。

chapter 1
概念説明

　　如何把一個東西畫得很像，是一個簡單又複雜的問題。因為對感覺來說，像不像很容易被判斷；但對思維來說像不像卻非常複雜，尤其在現代藝術印象派繪畫之後，這個問題的內涵更是令人困惑。不過，在印象派（Impressionism）之前，這個問題雖然複雜但是仍舊可以被說明。歐洲繪畫從 15 世紀到 19 世紀之間這 500 年左右的發展，像不像這個問題是可以被完整的說明且具有明確的定義，一般稱之為傳統學院派繪畫，而它所秉持的觀念就是所謂的 Cartesian（直角坐標）透視主義（Cartesian perspectivalism）。就這個傳統來說，畫得像不像的標準就在於：

（1）正確的輪廓比例。
（2）可被理解的光影現象。
（3）適當的色彩屬性。

　　而這套定義前面兩項的核心概念就是畫面深度的問題，也就是如何使一個平面的圖形能夠相似於具有三度空間深度的真實物體的問題，用一般的語彙來說就是立體感。表現立體感最直覺的技巧就是畫上陰影，但這種方法只能表現出前後的視覺效果，無法表述深度的長度，而 15 世紀出現的線性透視法，就是以線性幾何的方式解決了這個問題。

　　這裡所稱的描繪基礎概念，指的就是源自傳統 Cartesian 透視主義所發展出的繪畫概念，這個基礎概念涵蓋了三個部分：

（1）在平面上表現深度。
（2）以幾何學的方式描述結構。
（3）恆常色與心理色的統整。

1.1 在平面上表現深度

　　15 世紀的歐洲人運用非常簡單的方法展示了如何在平面描繪出三度空間深度的方法：就是隔著一片透明的玻璃去觀看我們所要描繪的真實物體，然後再把玻璃上的形象描繪在平面的紙上。換個方式來說，物體的立體形象在穿透這塊玻璃時，把自身展現為平面的形象。也就是說三度空間的深度確實是可以被二度空間的平面圖形展現出來，16 世紀的藝術家杜勒（Dürer）於 1525 年的插畫（圖 1）為這種方法提供了很好的說明。

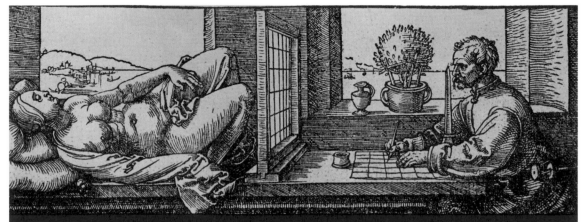

（圖 1）畫家透過一面畫有格子線的玻璃，並在有著相同格子線的平面上繪製一個人體的形象。此圖是杜勒（Dürer）在 1525 年《畫家手稿》裡的插圖。

事實上 15 世紀的義大利人已掌握了不用透過玻璃，直接以平面表現深度空間的法則，也就是所謂的線性透視法。這個法則的設定是：先把物體視為一個平面的四方形，而所謂三度空間的深度指的是這個平面四方形與地平線之間的直線距離，地平線的高度就是眼睛視線的高度。而且這些深度線（通常稱為透視線）會在遙遠的地平線上聚焦於一點，稱為消失點，圖 2 是一點透視，圖 3 是二點透視。

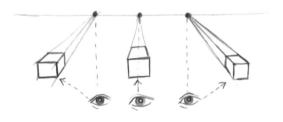

（圖 2）當物體的正面與觀者眼睛平行時，會呈現出一點消失點的透視。圖 2 有三個一點透視圖，左邊圖是物體在觀者的左側所呈現的透視樣態，而中間圖則是物體在觀者的正對面所呈現的透視樣態，而右邊圖為物體在觀者右側所呈現的透視樣態。

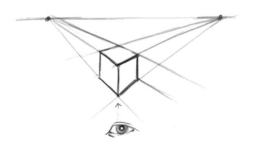

（圖 3）當物體的正面與觀者眼睛不平行時（對觀者而言，物體是斜的），會呈現出二點消失點的透視。

由於線性透視法的結構與地平線有關，所以比較適合用於大型的場景：如風景建築、室內空間等，而一般尺寸較小的靜物、人像就比較不適合。如果要表現靜物或人像的深度，運用 Cartesian 座標（Cartesian coordinate）概念可能更為恰當。

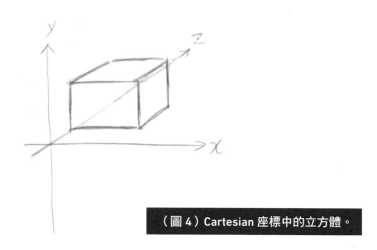

這種透過線條表現深度的概念，非常強調物體輪廓線隨著深度加深而產生的形狀及大小變化的現象，也就是近大遠小。相對於物體恆常性的概念，物體的感官形態只能算是一種幻覺，或是一種錯視，因為視覺形象會隨著不同的視點而產生變化。這也是為什麼會把線性透視法稱為透視主義的原因，所謂的透視主義就是指以人類為中心的一種世界觀，人類從自身的角度出發，運用邏輯合理化了周遭的一切事物。

1.2 以幾何學的方式描述結構

所謂的掌握結構對繪畫來說，就是能夠掌握輪廓比例的問題。描繪形狀是人與生俱來的能力，但描繪出正確的比例卻不是一件容易的事。如果把正確的比例視為是一種測量計算的結果，那最佳的方式當然是對直線的測量和計算。因此對一個形狀來說，把它類比轉換成線性幾何的形狀是有利於比例結構的測量與計算。這種方式之所以能精準計算結構比例最重要的原因就在於明確整齊的輪廓線，例如在人像中鼻子的形狀是非常複雜且很難讓人可以確定其邊界輪廓線究竟在哪裡，因此也就難以測量計算它與眼睛、嘴巴的距離和比例，更遑論鼻子本身深度的距離如何被測量。

圖 5 將鼻子的形狀類比轉化為長方形，長方形上端的寬度就是兩眼的距離，而下端的寬度就是鼻翼的寬度，長方形中間的斜線就是鼻樑的位置。透過這種線性幾何的方式，我們可以「客觀」的描繪出結構和比例。當然，這個結構並非來自於肉眼的直接感受，而是為了理解物體深度距離所建構出的一種結構。也就是說這個結構是思維的產物，不是感覺的產物，是一種把思維內容表現為感覺內容的結構，我們稱它為 schema（註 1）。對 schema 來說，能夠展現正確的輪廓線比例是其重要的內涵，這個問題涉及的是個別性與一般性之間的

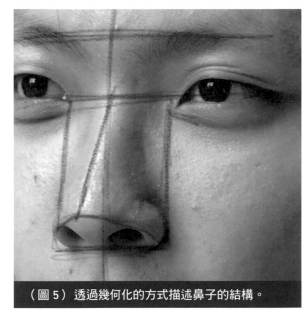

（圖 5）透過幾何化的方式描述鼻子的結構。

關聯性，因為每個人的長像皆有其自身的獨特性，但這個獨特性往往得在一般性的基礎上才能被凸顯出來，而合理的比例指的就是這種個別性和一般性之間的相對關係，而所謂的審美判斷指的也就是這種關係，一個對象的個別性如何與一般的普遍性產生關聯性。

（註 1）

繪圖者最先感知到的就是源自物體自身的雜多形象，一種被先驗感性的空間、時間所形塑出的形象，等待著被先驗知性進行概念化而形成經驗，但先驗的範疇與感性雜多並不同質，得透過中介的圖式才能連結彼此，而這個圖式就是 schema，也就是康德（Kant）所說的：「實體的圖式是實在之物在時間中的持存性，也就是把一個真實的表象視為是普遍性經驗的時間性判定的基底，而這個表象於其它一切在變化時保持不變」（Kant, 1998: 275）。

Kant, Immanuel, 1724–1804

1.3 恆常色與心理色的統整

恆常色也稱固有色，指一個對象被我們在概念上認知為最常顯現的顏色，例如葉子是綠色、樹幹是棕色、蘋果是紅色。而心理色指的是我們對顏色的色相、彩度、明度的心理感受，例如感覺顏色是寒冷、溫暖、鮮豔、晦暗等。

一般來說，物品受到光線及周遭事物的影響，所呈現的顏色是非常複雜的，但是在概念化的過程中，我們會過濾掉受環境影響的暫時性色調，尋求這個物品的恆常性色調，進而認定不受其他因素影響時的固有顏色。另外，我們對一個物品的感受是整體感覺的結果，除了整體的感官經驗，也包含知識和理解，而不會只是單純的來自視覺現象的捕捉。但在繪畫上，我們得單一的透過視覺現象去表現這個整體的結果，例如新鮮的感覺、有生命的感覺，而這種整體感受可透過我們對心理色的感受來表現。例如表現新鮮的蘋果：可在紅色蘋果的陰暗面加上彩度較高的綠色或紫色；而有生命的人體：可在膚色的陰暗面上加上彩度較高的綠色以製造出寒暖色並置的視覺效果。

1.4 需要注意的地方

有三個要點需要事先說明：

首先，水彩媒材對初學者而言有三個不容易掌控的問題：

（1）水分控制不易 （2）容易畫髒 （3）不能塗抹太多次

而它們分別的解決方式就是：

（1）準備一條會吸水的布。
（2）盡量用原色，非不得已不調色或混色。
（3）輪廓要畫得準確。

再來就是光影表現的問題，通常在顏色中混加白色或黑色，其目的就在於表現物體的亮和暗，但在透明水彩顏料混加黑色和白色會使顏料混濁，所以一般來說透明水彩的畫法是不使用黑色顏料和白色顏料。透明水彩表現亮面的方式是用筆以水洗亮原來的色彩，而暗面的話則會以其它深色來替代，例如由藍色混加咖啡色而成的深灰色。

最後，本書的範例因為減少光線和視角對概念的干擾，所以畫面上盡可能不考慮光源的問題，並且在視角上採取正面或 45 度角的視點。

本書所展示的範例雖然是真實世界中確實存在的一個對象，但這裡所示範的將僅會是這個對象的 schema，這是為了避免材質肌理及光影變化對結構認知的干擾。更深入來看待結構的問題，比例合理的結構並不會相似於你所要描繪的那個特定對象所擁有的獨特性，但會相似於這個對象已被理解的狀態。

筆和紙的選擇

（1）鉛筆 （2）橡皮擦

輪廓線可使用 H 到 2B 之間的鉛筆來畫，
用 4B 以上的鉛筆畫輪廓線，在使用水彩
時容易弄髒顏色。

水彩筆

10 號圓筆、12 號平筆、18 號平筆、24 號平筆。
圓筆適合畫線條。
平筆在平塗面積時邊緣線的部分比較好控制。

Arches 水彩紙

初學者容易在畫紙上多次塗抹，建議使用
Arches 或 Saunders 水彩紙。

會用到的器具

調色盤

紙膠

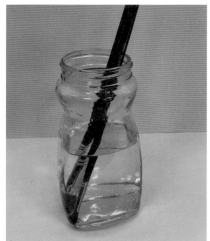

裝水的容器

能夠吸水的布

很重要，否則水分很難控制。

吹風機

使水彩快速變乾，加快作畫速度。

可以考慮的顏色

Purple lake
紫紅 (544)

Permanent rose
耐久玫瑰紅 (502)

Hooker's green dark
深胡克綠 (312)

Turquoise
綠松石 (654)

Yellow ochre
黃赭 (744)

Vandyke brown
凡戴克棕 (676)

Cadmium red pale hue
淡鎘紅 (103)

Cadmium red deep hue
深鎘紅 (098)

Cadmium yellow pale hue
淡鎘黃 (119)

Leaf green
葉綠 (341)

透明水彩顏料

　　透明水彩不用黑色和白色，因為這兩個顏色會使顏料在加水調色後失去透明度而產生混濁的現象。基本上繪畫加白色或黑色對透明水彩而言就是亮和暗的問題。如果有需要混白色的需求，對透明水彩而言就是加水使顏色變淺。膚色顏料含有白色的成分，所以不建議使用，如果要畫膚色可用淡鎘紅（Cadmium red pale hue）或橙色（orange）加上大量的水稀釋後即是膚色。

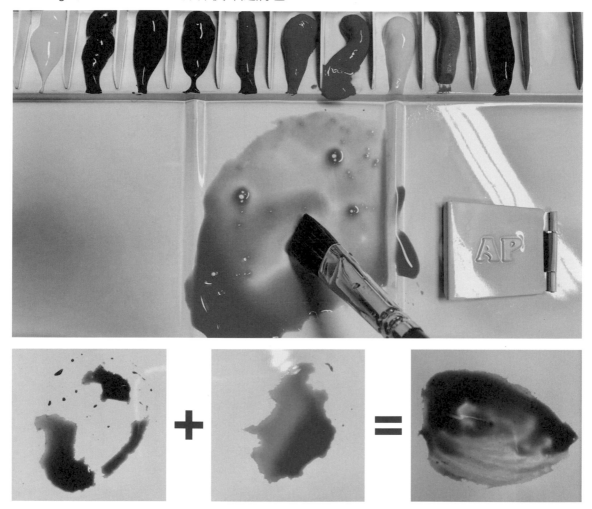

如果需要用到黑色的話，可考慮深藍加深棕的調色方式。

初學者容易犯的錯誤：

（1）顏色種類太少，以調色的方式來替代。但顏色有寒暖色調的問題，如果不清楚的話很容易把顏色調髒。例如綠色可以用藍色和黃色調配出來，但藍色和黃色本身就有不少類型，任意調配藍黃兩個色所得到的綠色通常是低彩度的混濁色調。

（2）調色盤上顏料的份量擠太少，所以在上色的過程中得不停的中斷去重新調配顏料，導致畫面顏色不夠濕潤均勻。

蘋果

chapter 3
靜物

1

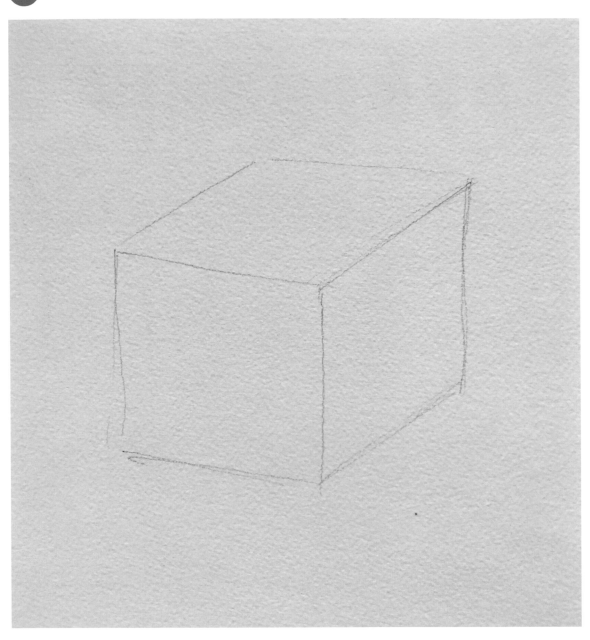

在平面表現物體深度最直接的方式，就是透過 Cartesian 座標的概念，在畫紙上畫出一個包含三個面（前面、上面、側面）的立方體。

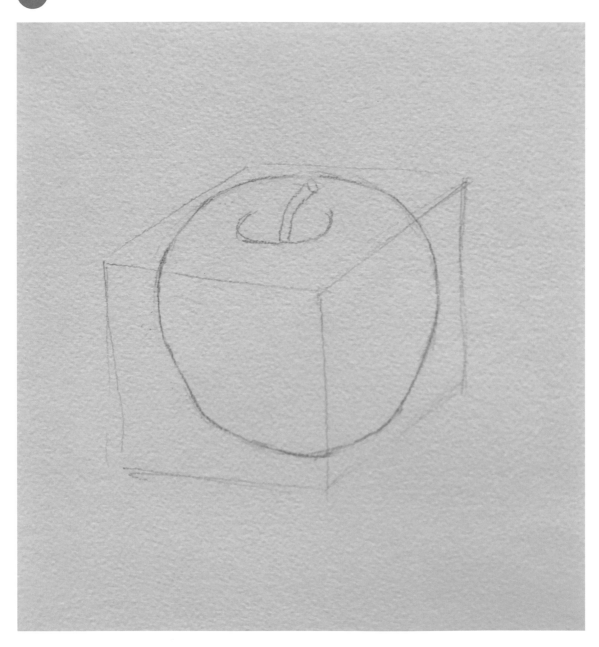

在立方體內畫上蘋果的輪廓線，並使蘋果分割成前面、上面、側面三個面向，這三個面應該被區分出來。如果是素描的話，會用明暗去區分這三個不同的面；但在水彩，會用顏色（底色）去分這三個面。

● 蘋果

3

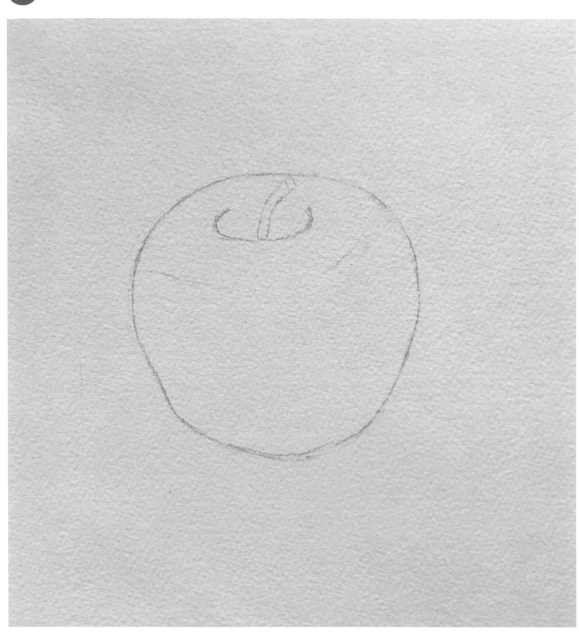

擦掉其它的線只留下蘋果的輪廓線，但要記得三個面約略的位置。

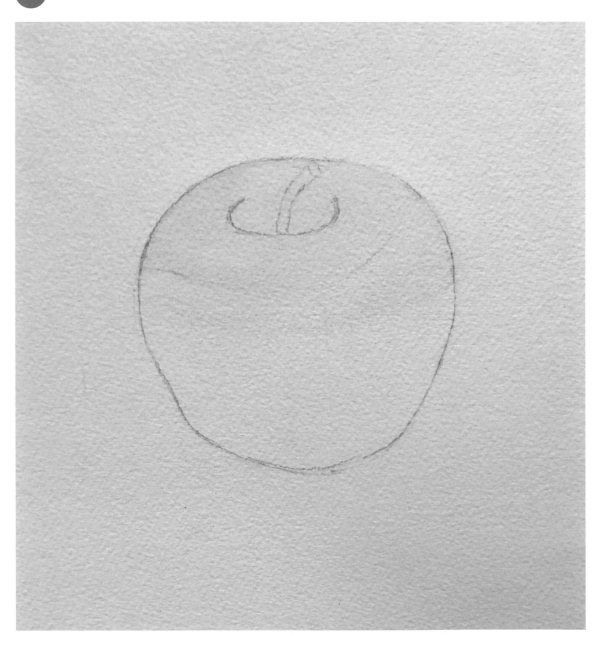

接下來要區分蘋果的三個面，利用高彩度的顏色作為區分的底色；在這裡用淡鎘黃（心理色的概念）作為蘋果上面的底色。記得，在蘋果內部底色的邊緣（會與其它顏色銜接的部分）要漸淡模糊。

● 蘋果

5

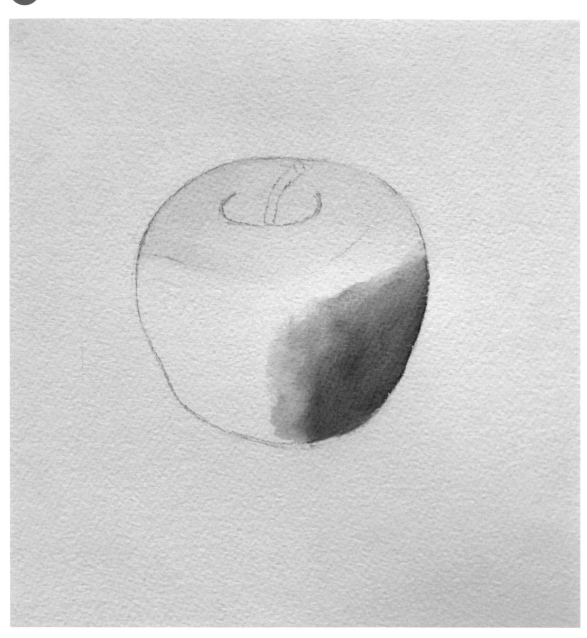

在側面塗上高彩度的紫紅色（心理色的概念）。一般來說，第二個底
色要和第一個底色具有明顯的差異性，如果是寒暖色的對比更好。記得，顏色銜接處要漸淡模糊。

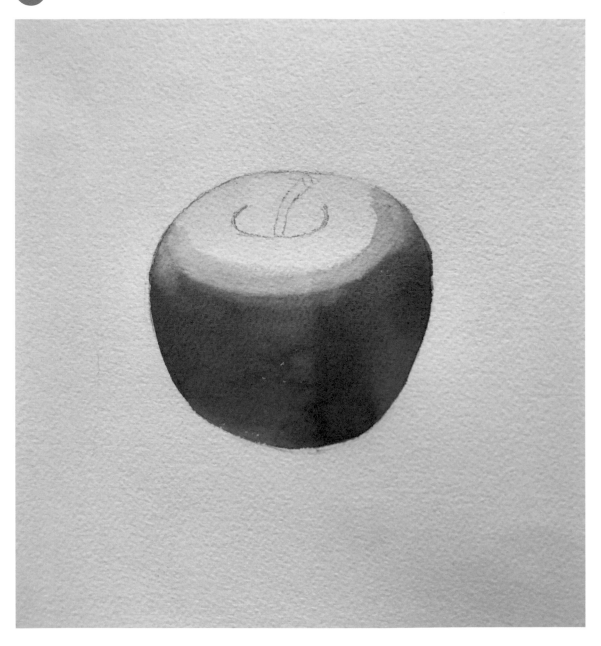

等紫紅色乾了之後（接下來的步驟都一樣，一定要等前面的顏色乾了才能再上另一個
顏色），在前面和側面鋪塗一層深鎘紅（固有色的概念）。記得，顏色銜接處要漸淡
模糊。

● 蘋
果

7

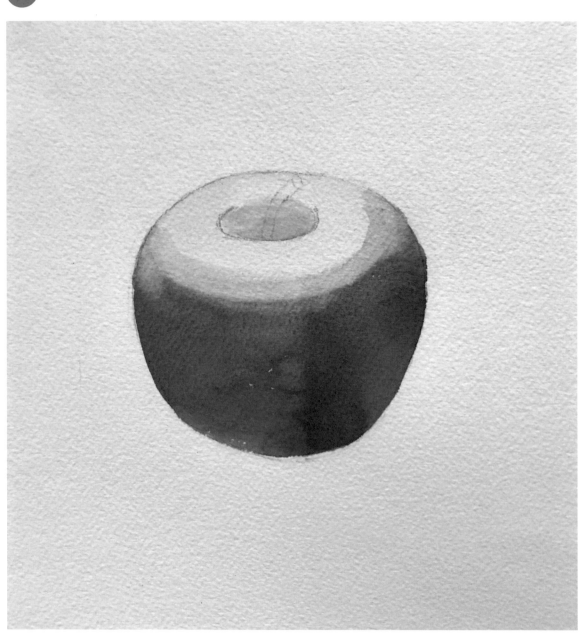

在蘋果上面的凹陷處塗上綠色。

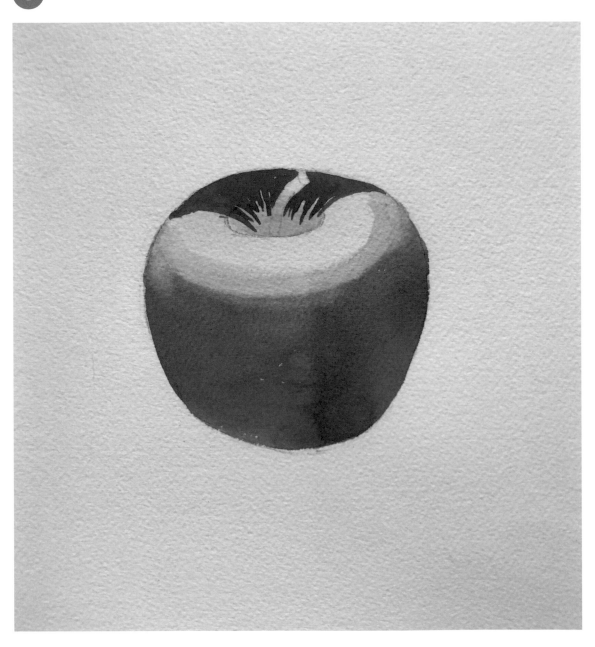

朝凹陷處畫上深鎘紅的顏色。（製造凹陷的效果）

● 蘋
果

9

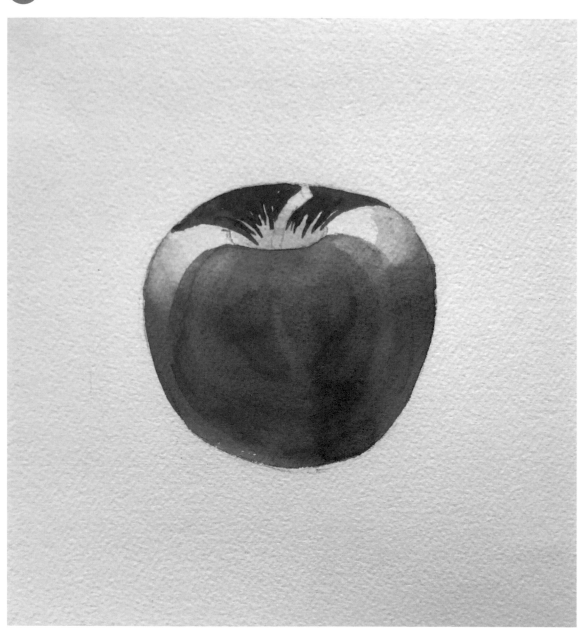

在蘋果前端塗上深鎘紅圓形色塊（製造前景效果），此色塊與前個步驟色塊之間需有間隔，以利形成前後感的視覺效果。

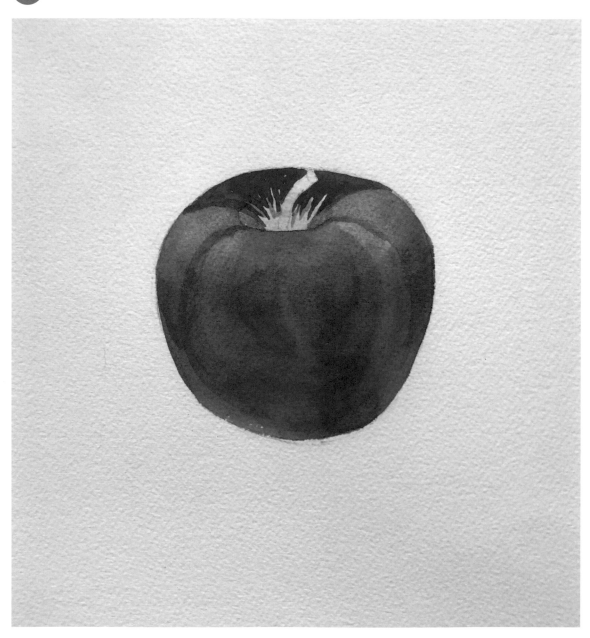

10

在前後之間的間隔塗上較淺的深鍋紅。

●
蘋
果

11

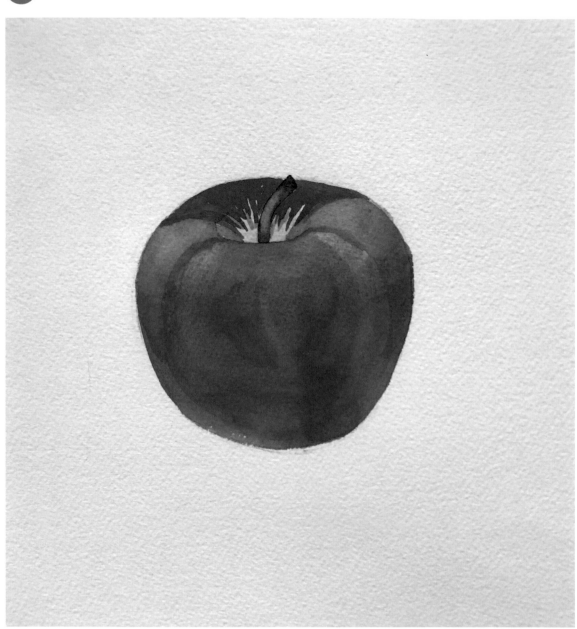

為蘋果的梗上色。

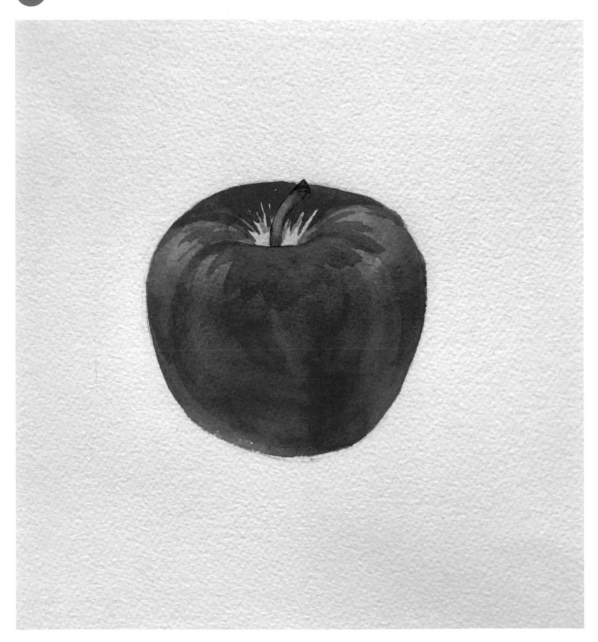

12

朝向凹陷處周遭加上更多深鍋紅的筆觸。（強調凹陷效果）

● 蘋
果

13

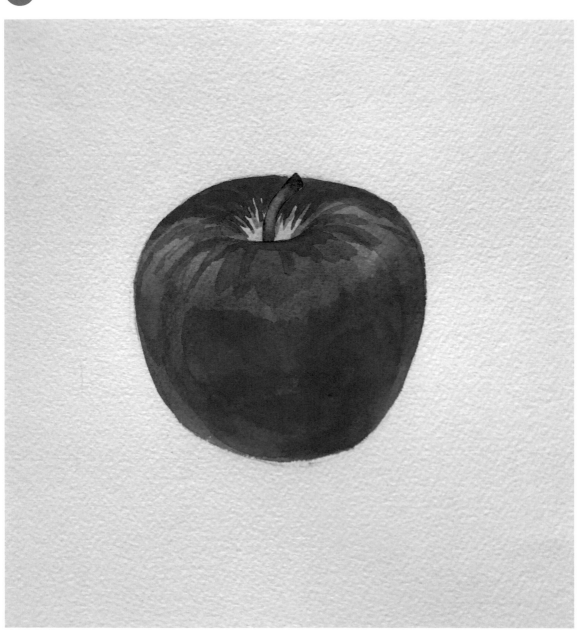

以深鎘紅在凹陷處周遭及前面和側面處加上更多的筆觸和色塊。

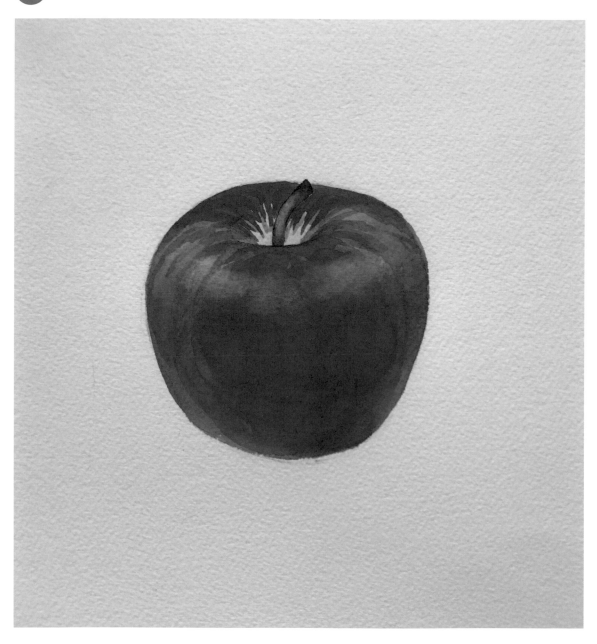

稍微用水彩筆洗亮蘋果上面和前、側面的交界處。

● 蘋果

15

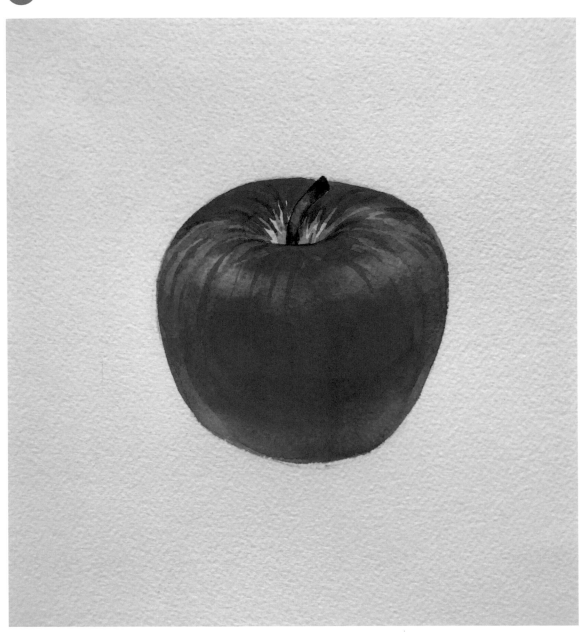

加上暗示蘋果圓弧體感的線條。

16

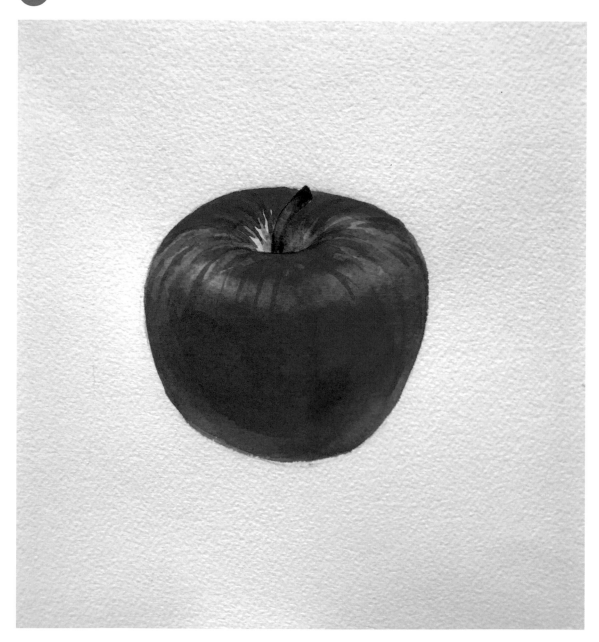

加上陰影。

玻璃瓶

玻璃瓶

1

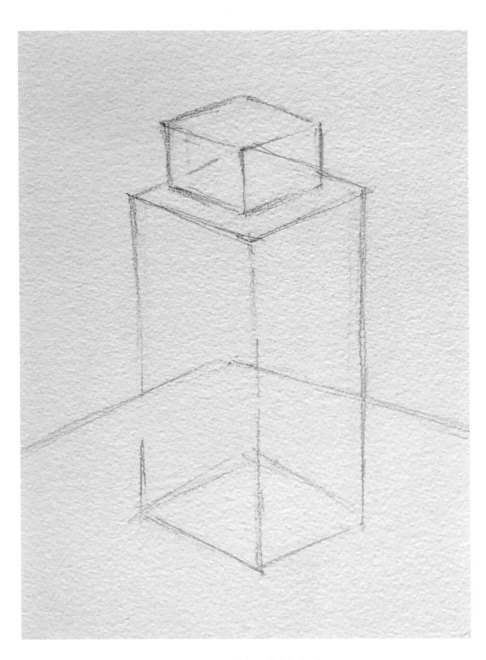

依照玻璃瓶的樣態畫出立方體的輪廓線和桌面的輪廓線。

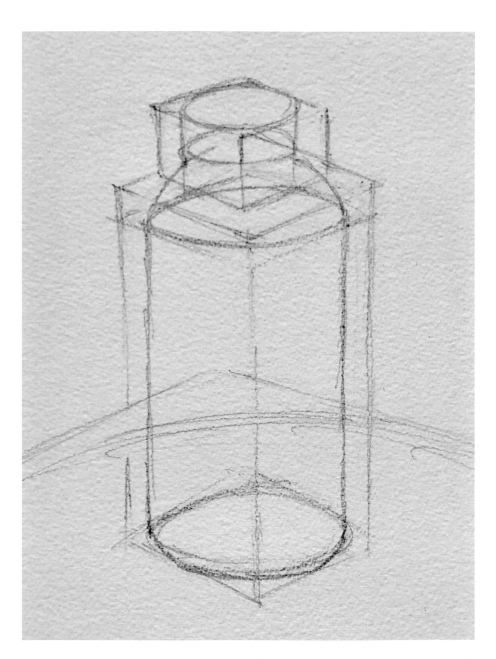

在立方體內畫出玻璃瓶的輪廓線，並在鈍角桌面輪廓線內畫出圓形的桌面輪廓線。

●
玻
璃
瓶

③

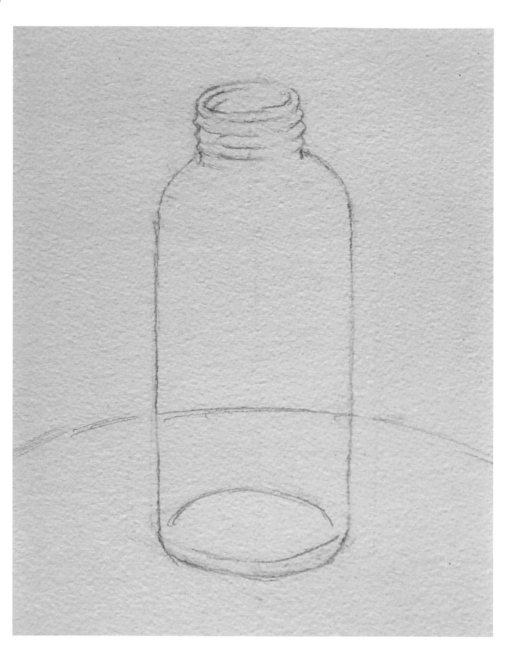

留下玻璃瓶的輪廓線和圓形桌面的輪廓線。

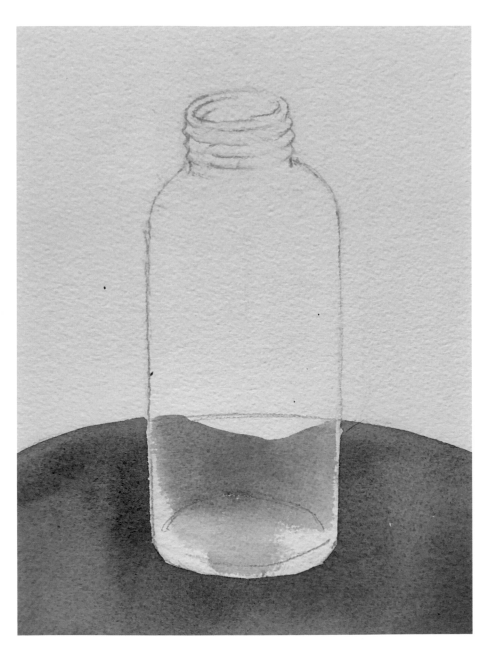

塗上桌面的顏色，在瓶身內的桌面顏色會稍淺，並且因為瓶身折射的關係，桌面除了輪廓會產生變形外，顏色在靠近瓶身邊緣部分會變淡。

玻璃瓶

5

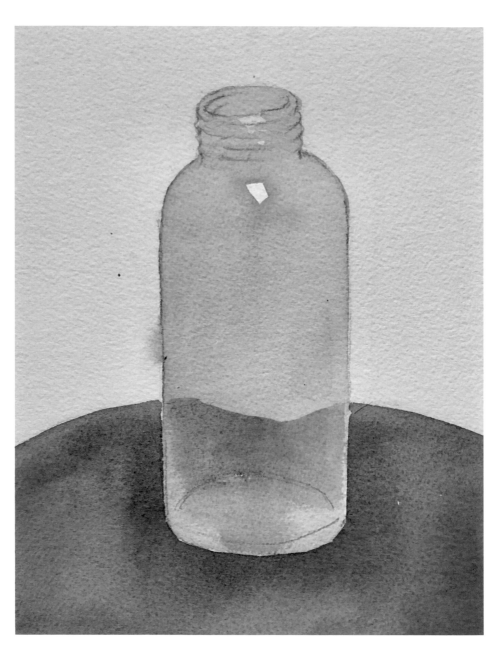

為玻璃瓶塗上顏色（綠松石混色深胡克綠），並在反光的部分留白。

6

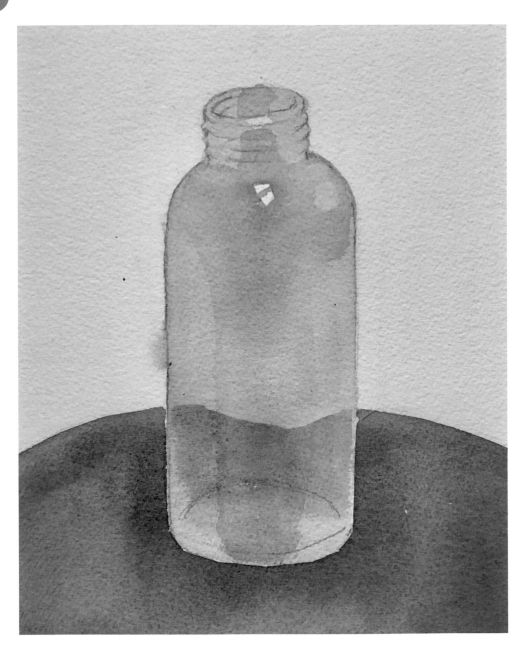

加深玻璃瓶中線處及圓弧處的顏色，營造玻璃瓶的立體感。

玻璃瓶

7

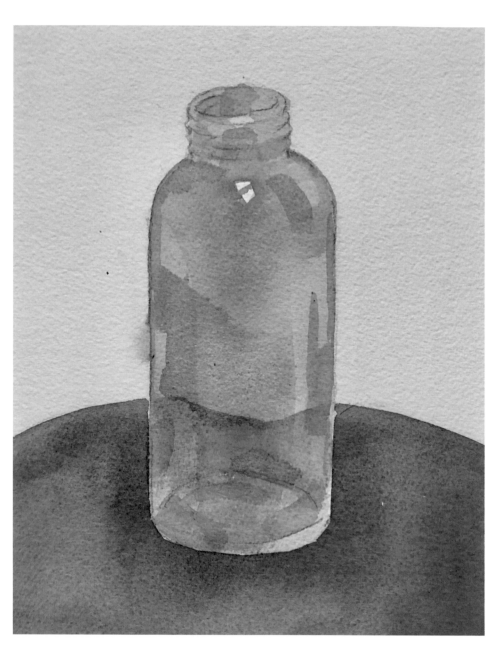

玻璃瓶會反射周遭環境的影像，用較深的顏色畫出這些反射物。

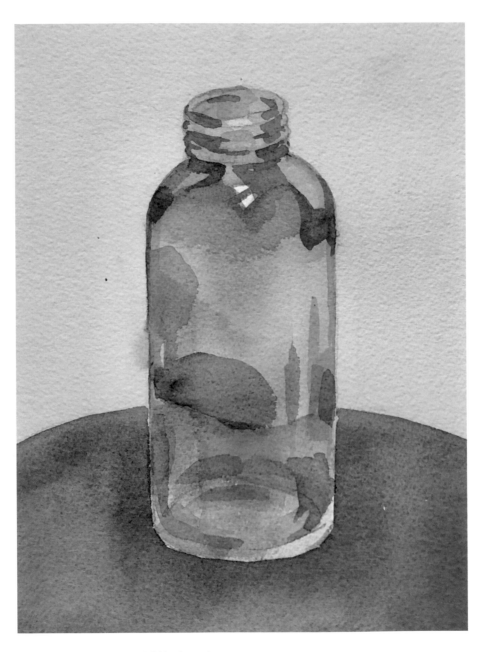

8

加強玻璃瓶本身的陰影和反射物的層次。

● 玻璃瓶

9

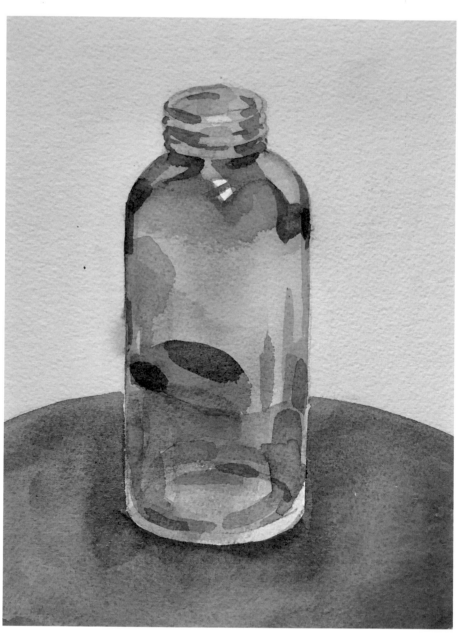

加上更多層次。

當一幅人像畫被說畫得「很像是真的」到底是什麼意思？

也就是說即使是在不知道模特兒是誰的情況下，仍舊能讓人感到畫得好像是真的，這個「真」究竟所指為何？

這個真就是指我們對人長相的概念知識，一旦畫中的形象符合這個概念知識，我們就會覺得這張畫畫得很像是真的。

為什麼很多人畫人像或石膏像都會畫得跟自己的長相有點相像，那是因為一般人對人長相的概念知識主要的來源就是自己，所以畫人像時總帶著自己的長相「知識」。

而本書的概念技法，指的就是描繪出概念知識的技法，也就是說本書的重點並不在於如何描繪一個人獨有的特徵或者是細節，而是如何描繪多數人長相的普遍性結構。

人像水彩困難的部分：
（1）複雜的輪廓比例，尤其是鼻子
　　　的形狀和立體感。
（2）膚色容易畫髒。

輪廓線

● 輪廓線

1

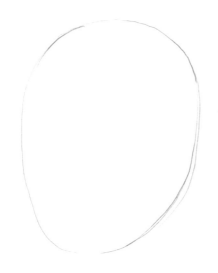

畫出頭部橢圓形狀的輪廓線。

2

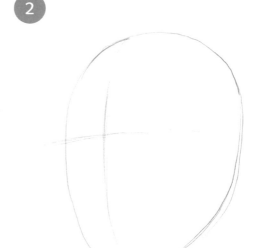

畫出通過鼻樑的縱軸線、通過眼角的橫軸線（橫軸線約略在橢圓中間往上一點的位置）。

3

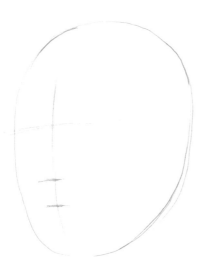

在十字交叉點的下段縱軸線中間畫一記號，而此長度中間位置即是鼻子的位置，線段的底端是下巴的位置。而在鼻子和下巴中間畫一記號即為嘴巴的位置。

4

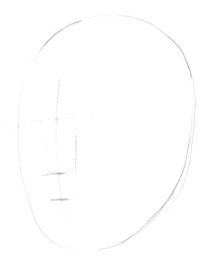

在縱軸線和橫軸線十字交叉點附近的橫軸線上取兩點為兩眼之距離，以這兩點沿著鼻樑畫兩條平行線成一長方形，此長方形為鼻子在臉部的底座。

5

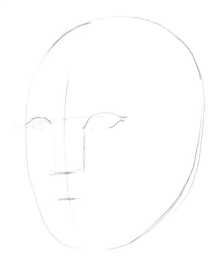

畫上眼睛的輪廓線。

6

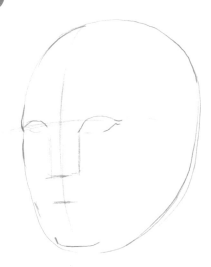

標記出顴骨、臉頰、下巴的位置。

7

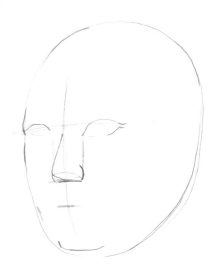

畫出鼻樑的斜線及鼻翼的位置。

8

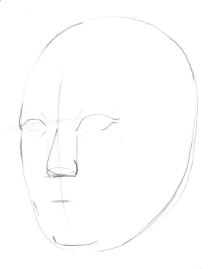

在眼睛的附近畫出眼球的暗示線。

輪廓線

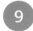

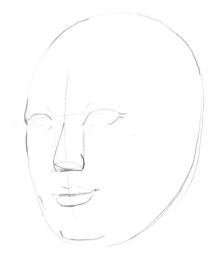

畫上嘴唇的輪廓線。

畫上眼睛瞳孔的部分

畫出眉毛並標示出髮線和鬢角的位置。

在鬢角的下方標示出腮骨的位置,並將顴骨、臉頰和下巴及腮骨等位置聯結起來成為臉部的輪廓線,然後畫出耳朵。

13

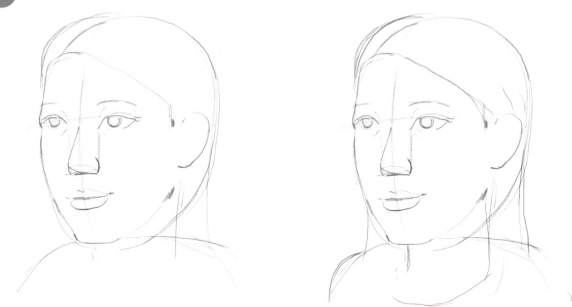

畫出頭髮、頸部及肩膀的輪廓線。

14

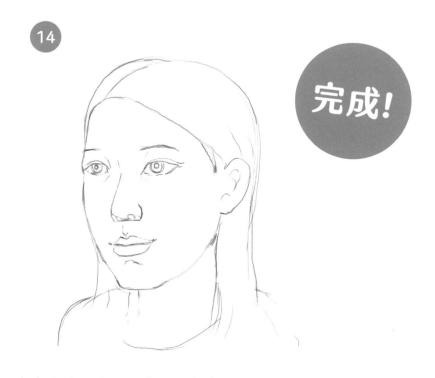

完成!

畫出眼睛、鼻子、嘴巴更多的細節後,將多餘
的標示線擦掉,只保留人像的輪廓線。

男子

1

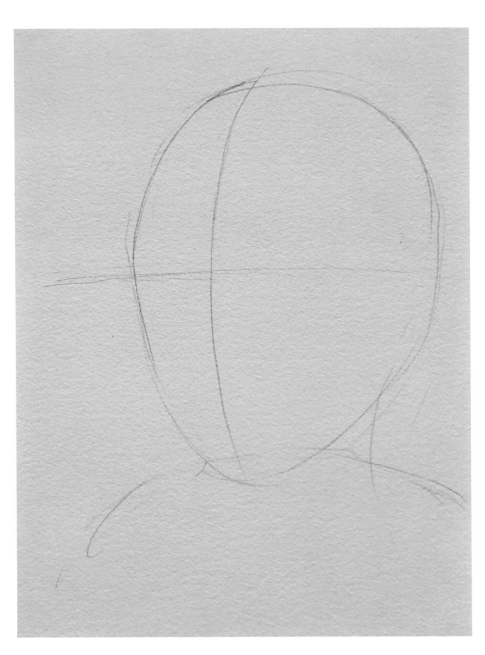

畫出頭部橢圓形狀的輪廓線、通過鼻樑的縱軸線、通過眼角的橫軸線、脖子和肩膀的
線條。

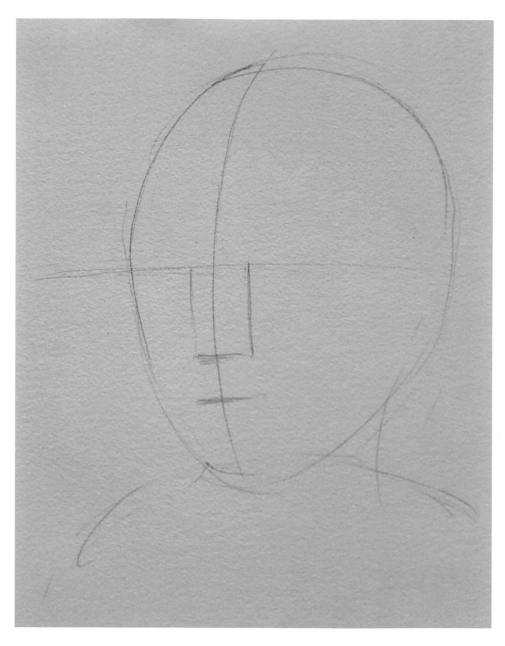

在十字交叉點附近的橫軸線上取兩點為兩眼之距離，以這兩點沿著鼻樑畫兩條平行線
成一長方形，此長方形為鼻子在臉部的底座，長方形的長度向下延伸一倍長度即為下
巴的位置，而此長度中間位置即是嘴巴的位置。

● 男子

3

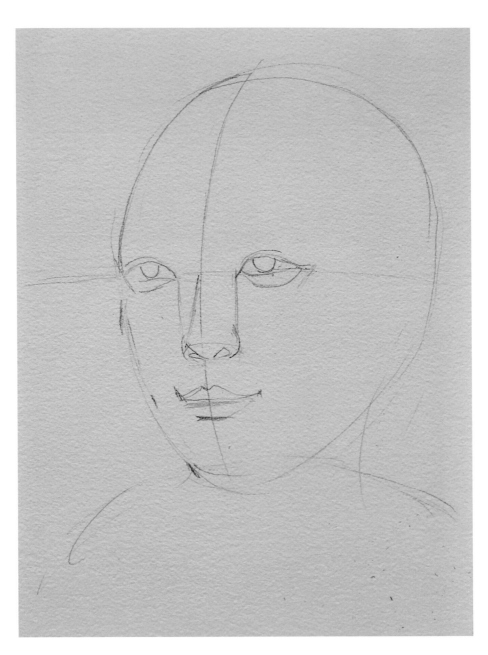

畫出眼睛、鼻樑的斜線、鼻翼、鼻孔以及嘴巴的位置,並標示出顴骨、臉頰及下巴的位置。

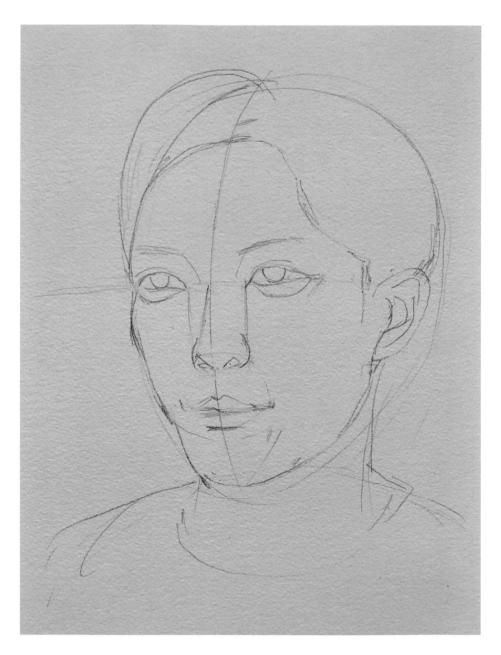

畫出頭髮及鬢角,並在鬢角的下方標示出腮骨的位置,並將顴骨、臉頰和下巴及腮骨
等位置聯結起來成為臉部的輪廓線,然後畫出耳朵。

● 男子

5

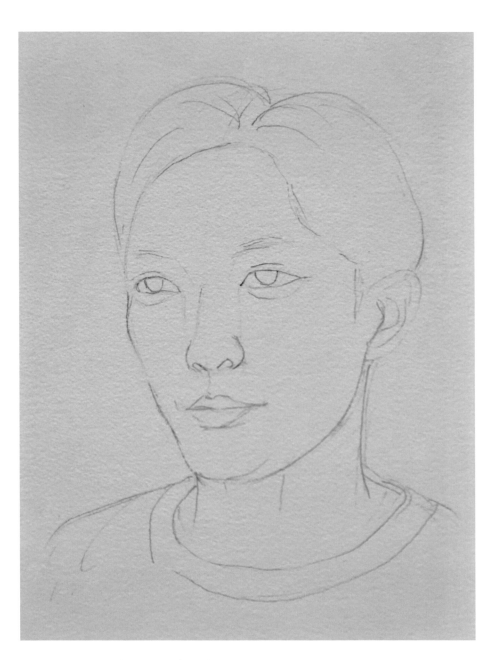

擦掉不必要的輪廓線，盡量保持畫面乾淨。

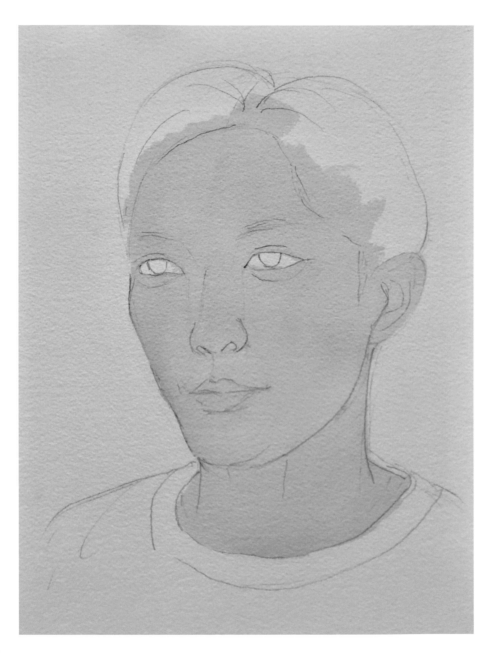

淡鎘紅（Cadmium red pale hue）或橙色（orange）被大量的水稀釋後即是膚色。將
稀釋好的顏料畫滿整個臉部，除了眼白之外。（以固有色的概念表現膚色）

● 男子

7

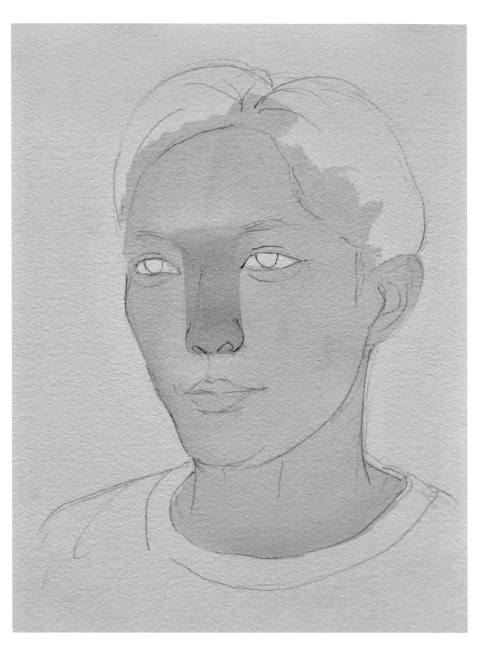

等顏料乾了之後，於鼻部的長方形塗上第二次膚色。（區隔出鼻子和臉部的區域）

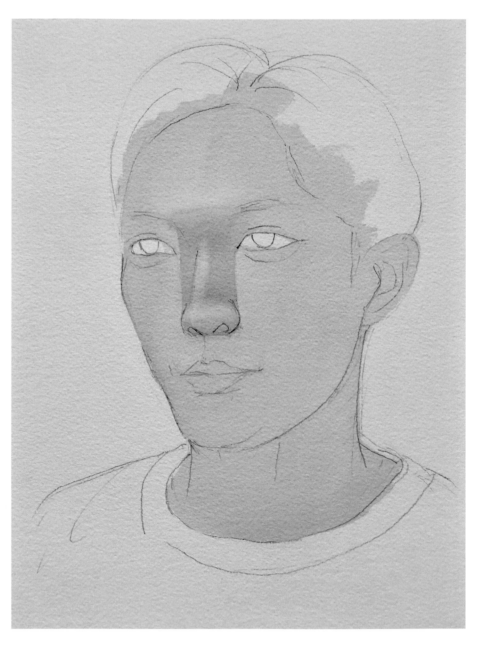

將鼻樑及鼻翼用水彩筆洗亮。（製造出鼻子的高度）

● 男子

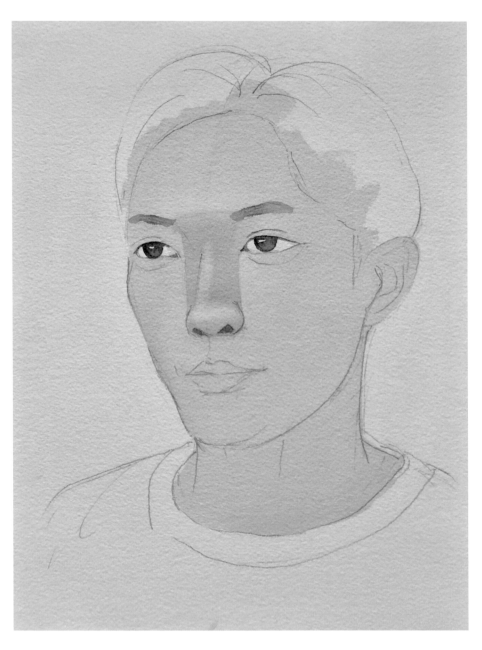

用綠松石（深藍）和凡戴克棕（深咖啡）混色的深灰色畫出眉毛、眼睛及鼻孔的底色。
（以固有色的概念表現臉上的深色部分）

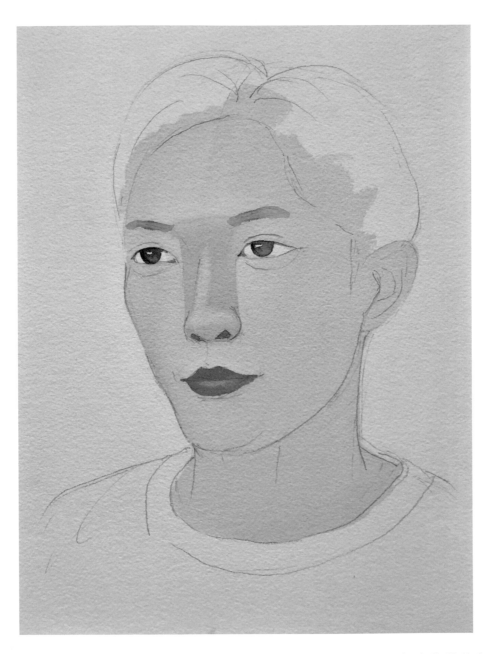

在嘴巴畫上以耐久玫瑰紅和淡鎘紅混色而成的唇色,並把下嘴唇的上緣稍微洗亮。(以固有色的概念表現唇色)

● 男子

11

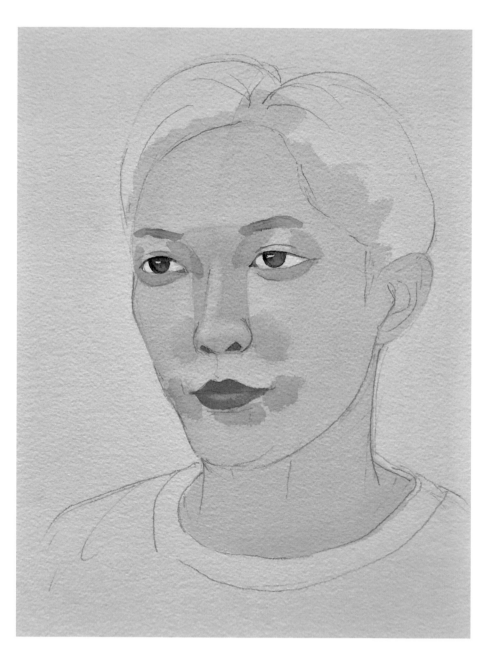

在眼睛的周遭（暗示眼球的形狀）、鼻翼的兩側、嘴角的兩側及下緣再次塗上膚色。（細節刻畫應以眼睛、鼻子、嘴巴為臉部核心的部位開始）

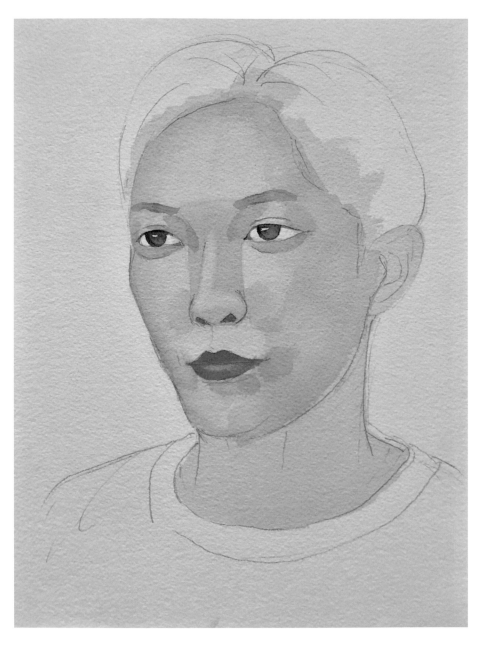

12

在臉部的周遭再次補上膚色。（完成臉部膚色的整體感）

● 男子

13

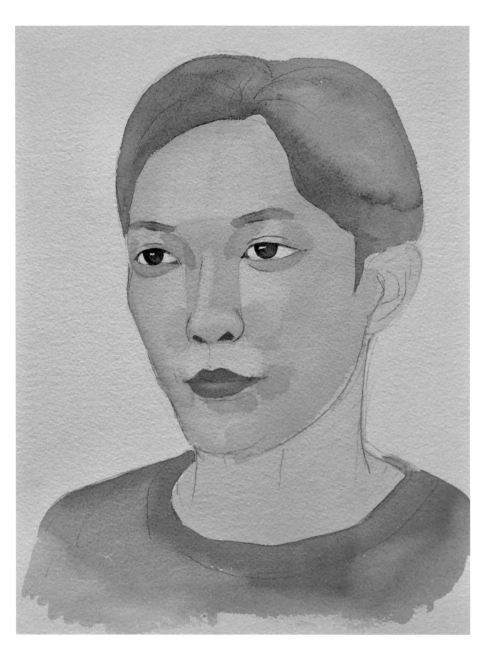

為頭髮及衣服畫上底色。（完成人像底色的整體感）

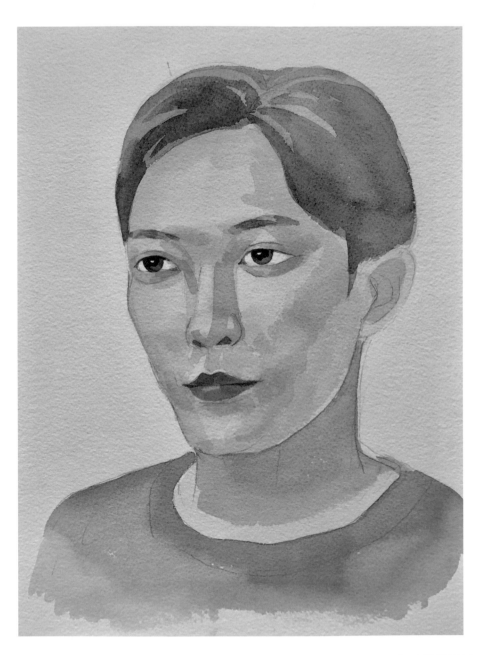

利用暗面增加立體感（眉毛、眉心的 T 字部、鼻樑、臉頰、額頭、脖子及頭髮）。（製造頭臉的深度感）

● 男子

15

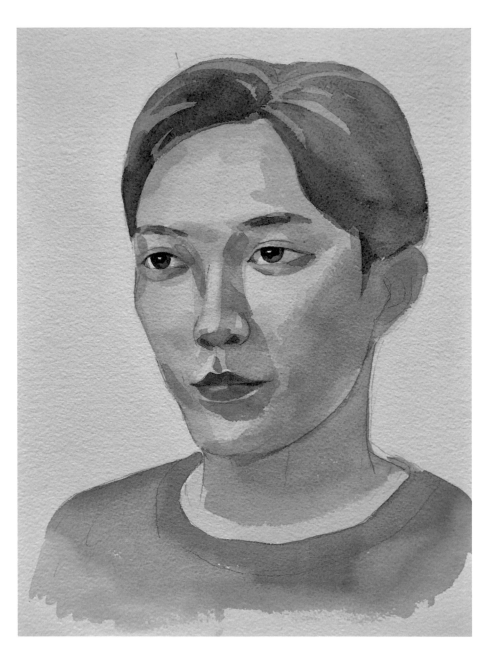

畫上臉部更多的立體感。（製造深度部分的層次感）

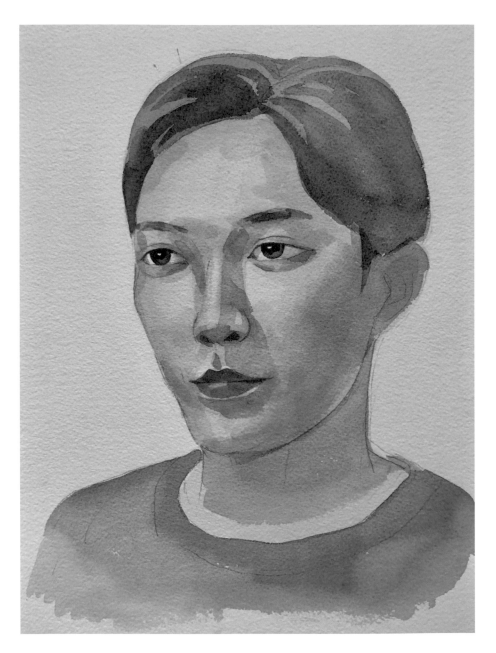

16

在臉部添加黃赭色（Yellow ochre）。（心理色）

● 男子

17

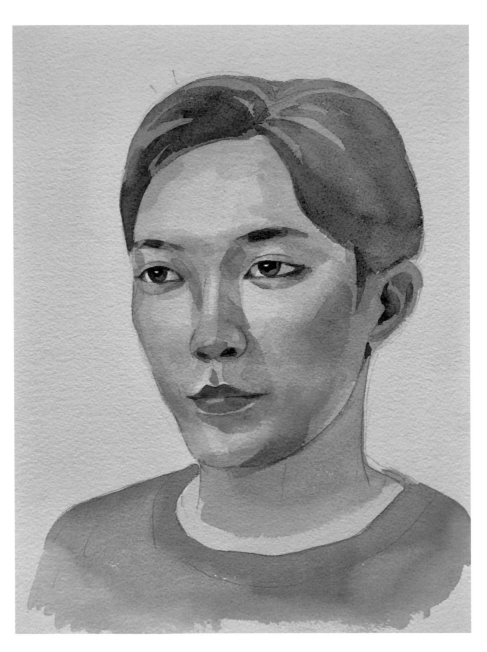

在臉部添加耐久玫瑰紅及更多光影。（心理色，看起來更健康、更像運動後的膚色）

18

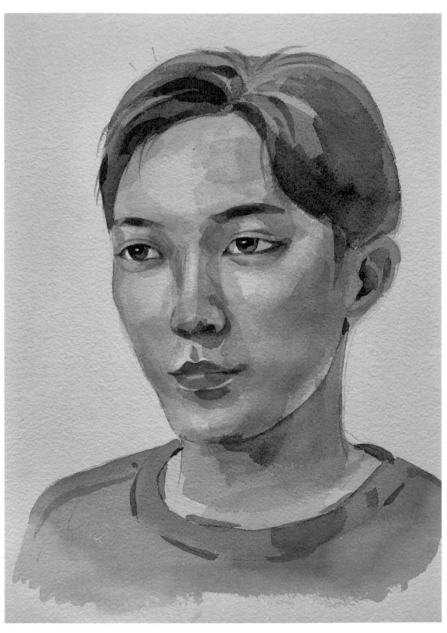

加上更多的細節描繪。（整體層次感的再加強）

男孩

1

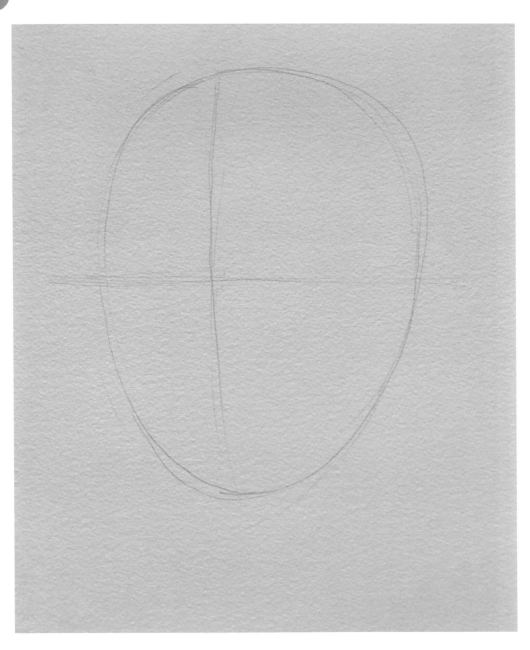

畫出頭部橢圓形狀的輪廓線、通過鼻樑的縱軸線、通過眼角的橫軸線。

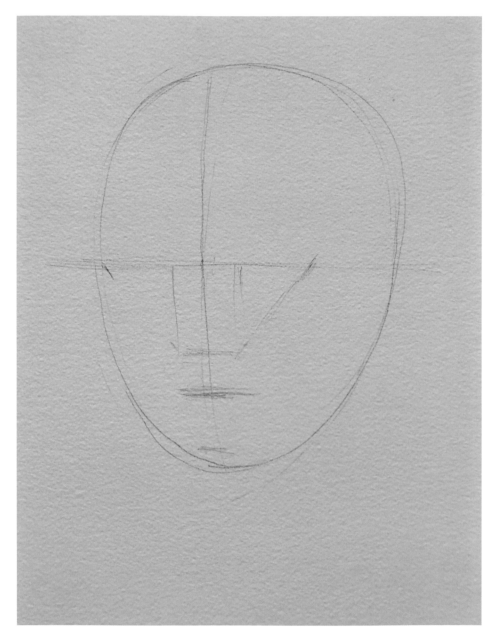

在十字交叉點附近的橫軸線上取兩點為兩眼之距離，以這兩點沿著鼻樑畫兩條平行線成一長方形，此長方形為鼻子在臉部的底座，長方形的長度向下延伸一倍長度即為下巴的位置，而此長度中間位置即是嘴巴的位置。

●男
孩

3

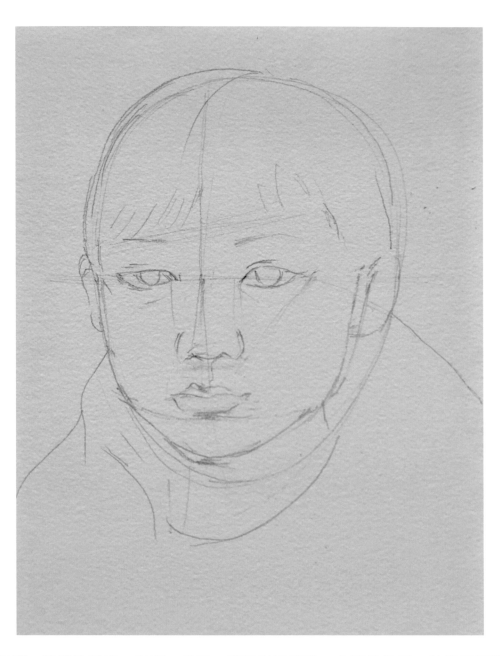

畫出眼睛、鼻樑的斜線、鼻翼、鼻孔、嘴巴以及頭髮、衣服的位置，並標示出臉頰及
下巴的位置。

4

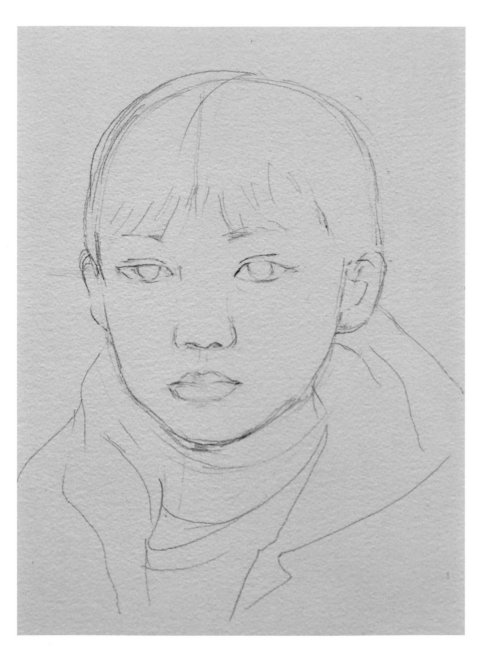

擦掉不必要的輪廓線，盡量保持畫面乾淨。

●
男
孩

5

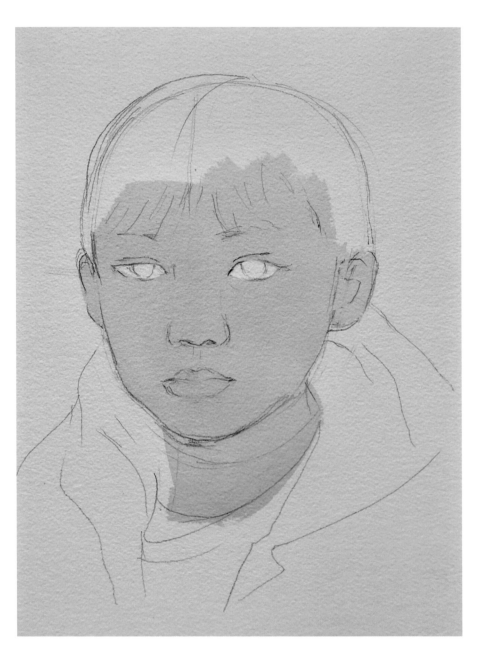

淡鍋紅（Cadmium red pale hue）或橙色（orange）被大量的水稀釋後即是膚色。將
稀釋好的顏料畫滿整個臉部，除了眼白之外。（以固有色的概念表現膚色）

6

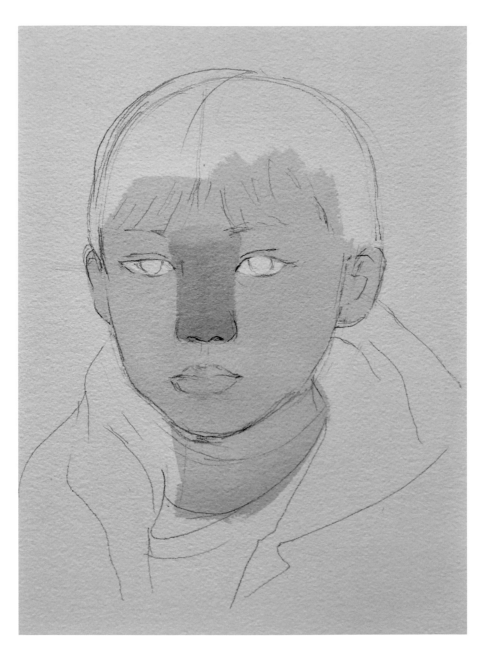

等顏料乾了之後，於鼻部的長方形塗上第二次膚色。（區隔出鼻子和臉部的區域）

● 男孩

7

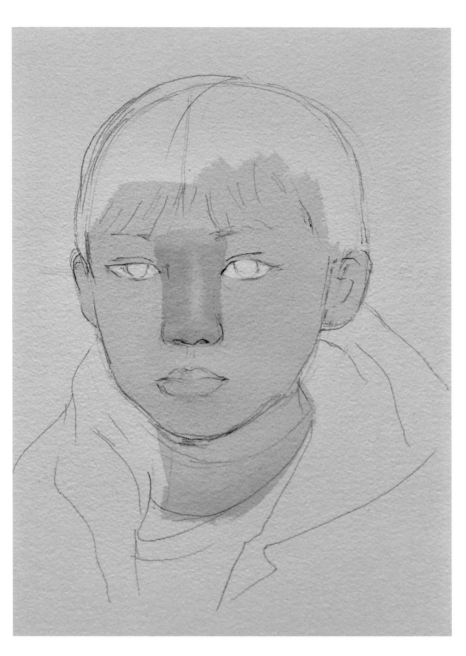

將鼻樑及鼻翼用水彩筆洗亮，因光線在臉的左邊，所以鼻樑的亮面稍偏鼻子的左側。
（製造出鼻子的高度）

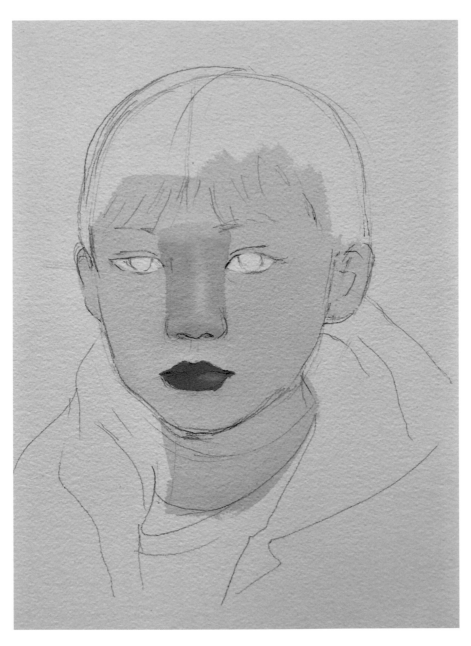

在嘴巴畫上以耐久玫瑰紅和淡鎘紅混色而成的唇色,並把下嘴唇的上緣稍微洗亮。(以固有色的概念表現唇色)

●男孩

9

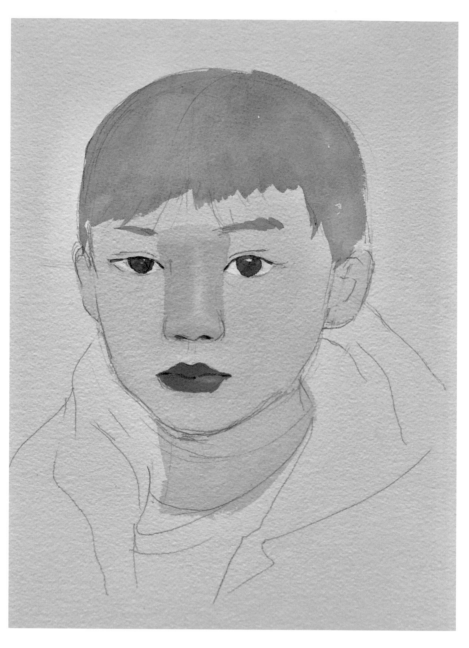

用綠松石（深藍）和凡戴克棕（深咖啡）混色的深灰色畫出頭髮、眉毛、眼睛及鼻孔
的底色。（以固有色的概念表現臉上的深色部分）

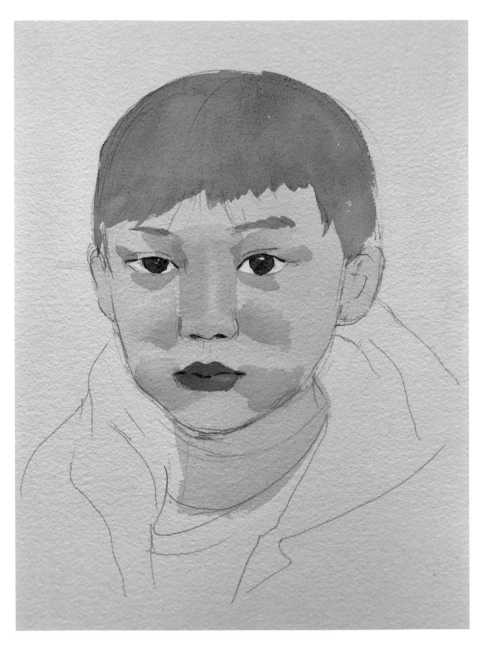

在眼睛的周遭（暗示眼球的形狀）、鼻翼的兩側、嘴角的兩側及下緣再次塗上膚色。（細節刻畫應以眼睛、鼻子、嘴巴為臉部核心的部位開始）

● 男孩

11

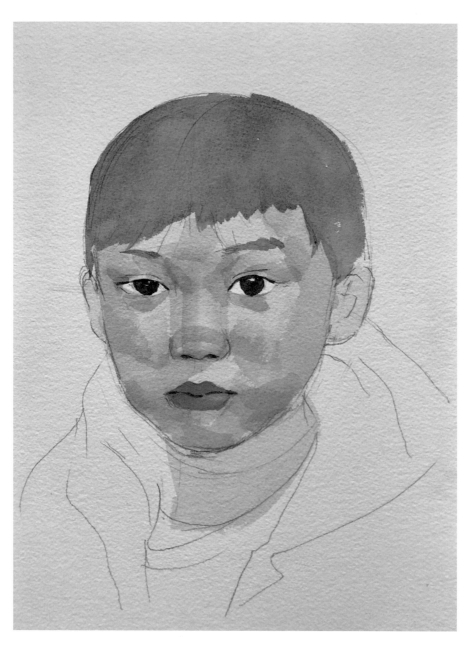

在臉部的周遭再次補上膚色（完成臉部膚色的整體感），並於眉間、鼻樑、鼻頭、下巴、臉頰增加更多細節。

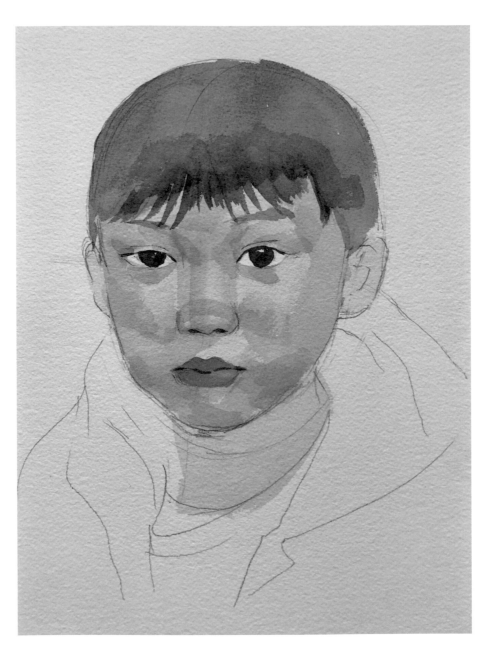

12

於前額畫上髮梢。

● 男孩

13

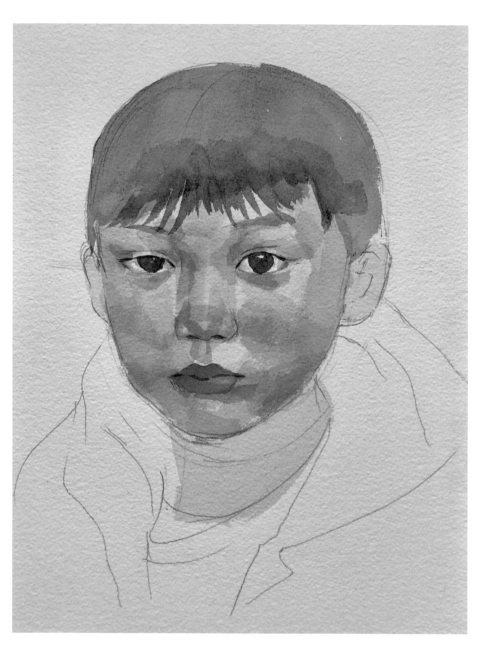

在臉部添加黃赭色、耐久玫瑰紅，鼻子、嘴巴下方增加陰影。

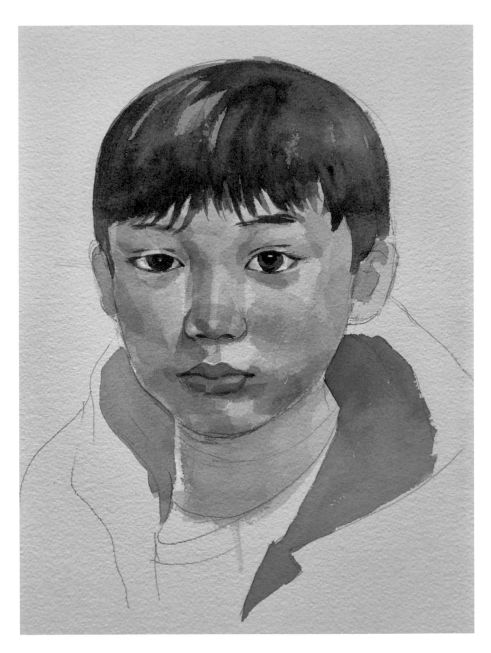

於頭髮、臉部添加更多陰影,並開始畫衣服。

男孩

15

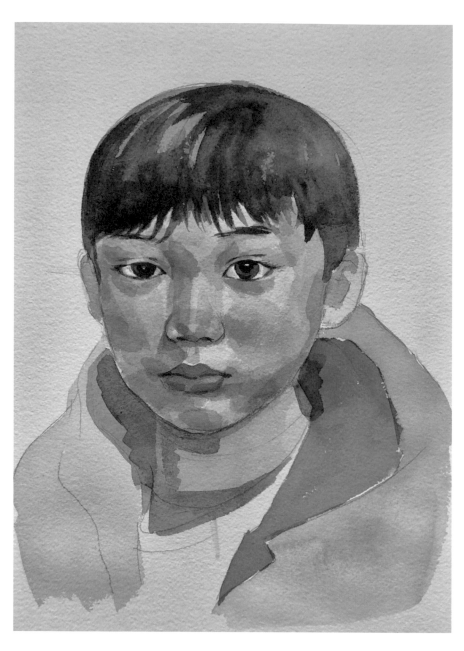

繼續畫上衣服的顏色，臉部、脖子、衣服加上更多的陰影。

16

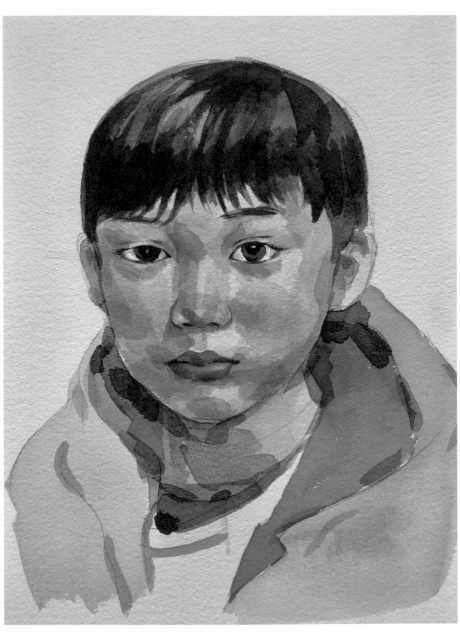

加上更多的細節描繪。

女孩

1

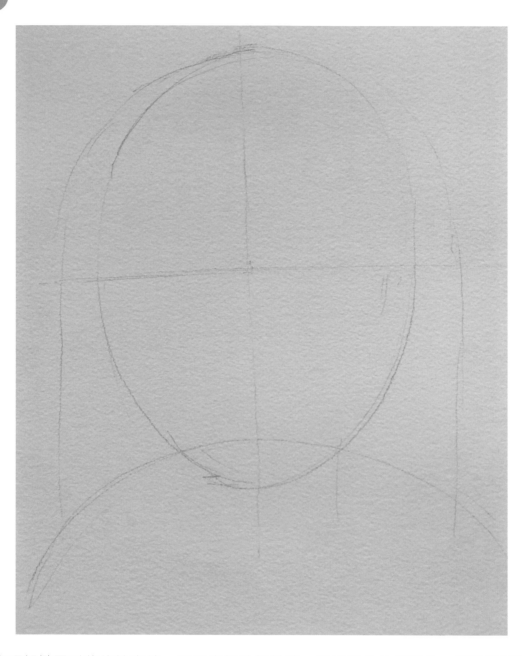

畫出頭部橢圓形狀的輪廓線、通過鼻樑的縱軸線、通過眼角的橫軸線、頭髮和肩膀的線條。

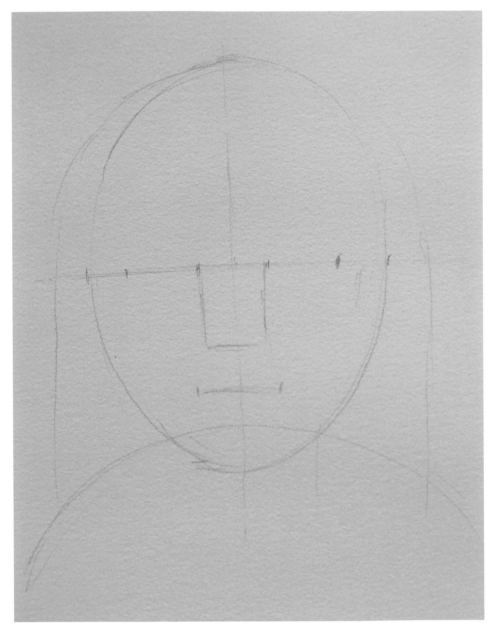

在十字交叉點附近的橫軸線上取兩點為兩眼之距離，以這兩點沿著鼻樑畫兩條平行線成一長方形，此長方形為鼻子在臉部的底座，長方形的長度向下延伸一倍長度即為下巴的位置，而此長度中間位置即是嘴巴的位置。

3

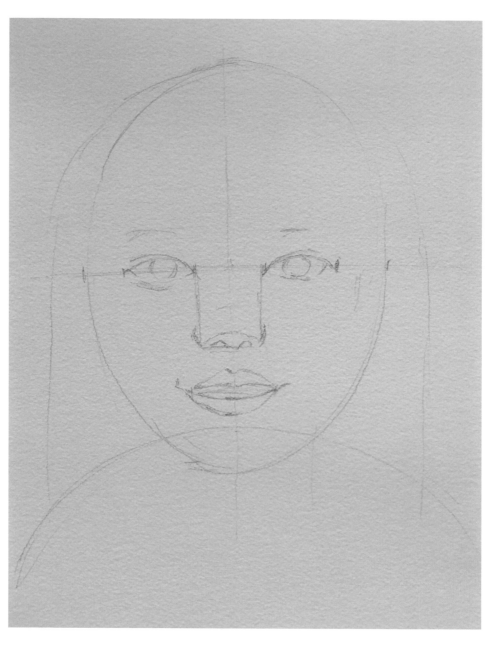

畫出眼睛、鼻翼、鼻孔以及嘴巴的位置。

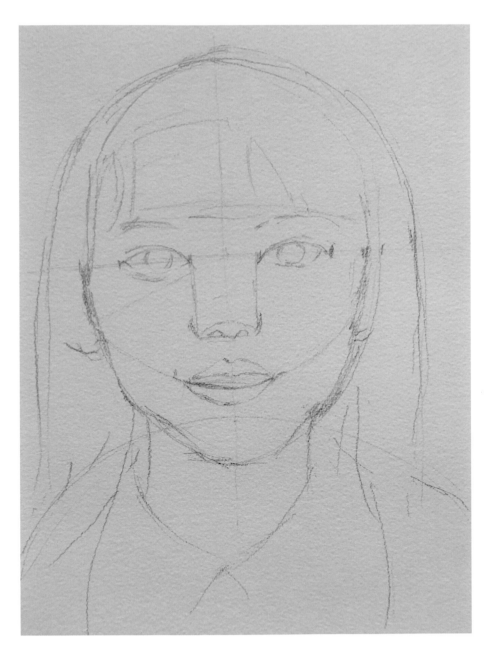

4

畫出腮骨的位置，並將顴骨、臉頰、下巴及腮骨等位置聯結起來成為臉部的輪廓線，然後畫出耳朵。

女孩

5

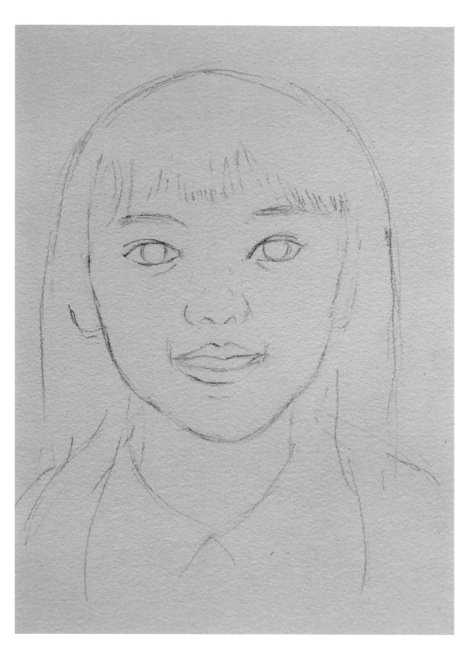

擦掉不必要的輪廓線，盡量保持畫面乾淨。

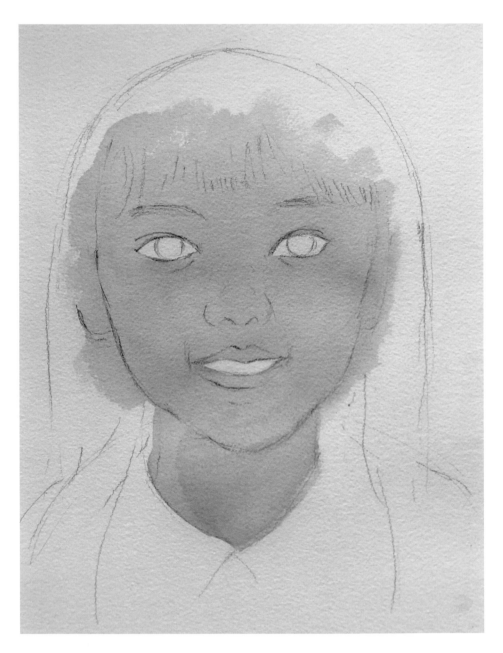

淡鎘紅（Cadmium red pale hue）或橙色（orange）被大量的水稀釋後即是膚色。將
稀釋好的顏料畫滿整個臉部，除了眼白之外。（以固有色的概念表現膚色）

●
女
孩

7

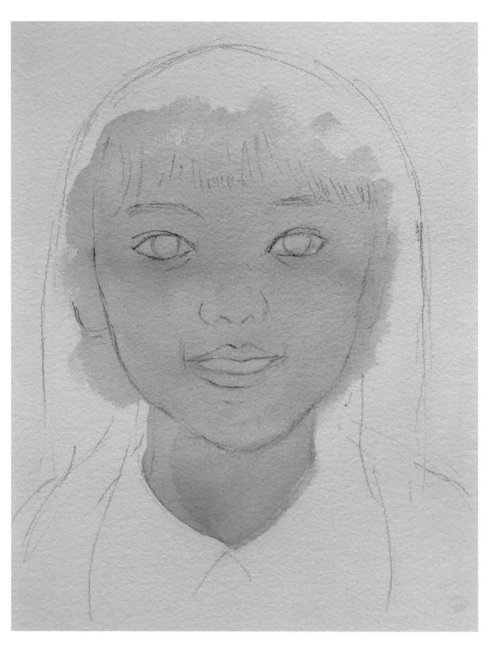

在眼白和牙齒的位置先上一層以綠松石（深藍）和凡戴克棕（深咖啡）混色的深灰色
加水稀釋而成的淺灰色。

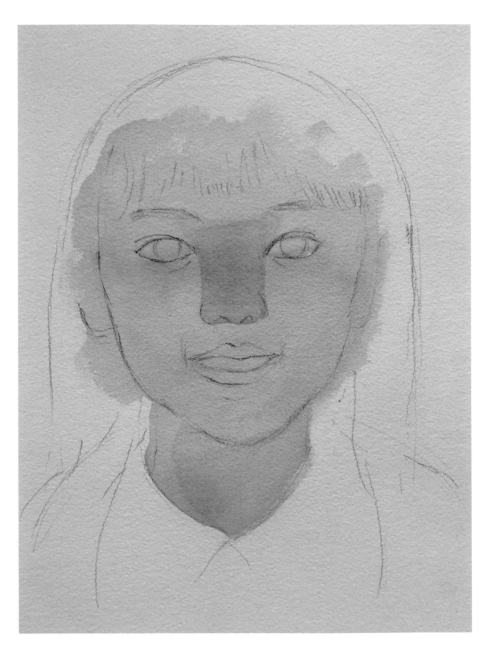

等顏料乾了之後，於鼻部的長方形塗上第二次膚色。（區隔出鼻子和臉部的區域）

● 女孩

9

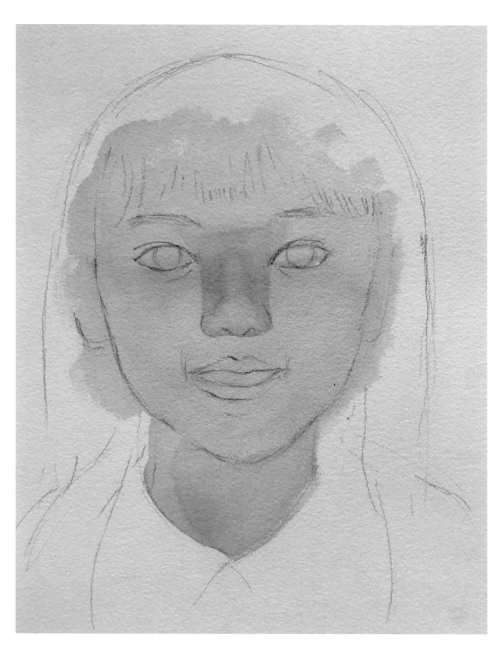

將鼻樑及鼻翼用水彩筆洗亮。（製造出鼻子的高度）

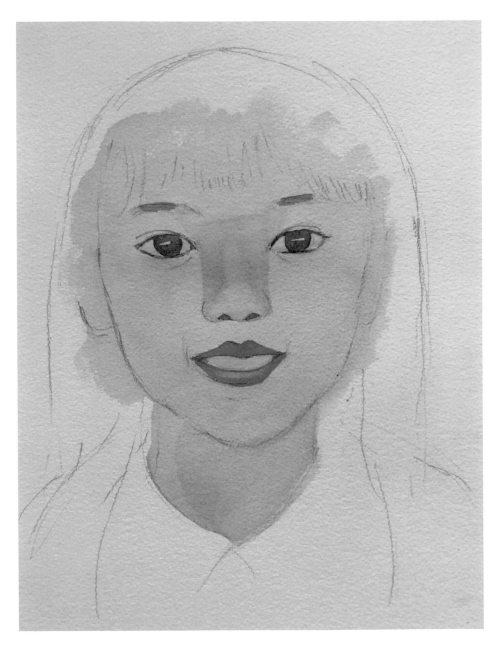

以綠松石（深藍）和凡戴克棕（深咖啡）混色的深灰色畫出眉毛、眼睛及鼻孔的底色，在嘴巴畫上以耐久玫瑰紅和淡鎘紅混色而成的唇色，並把下嘴唇的上緣稍微洗亮。（以固有色的概念表現臉上的深色部分和唇色）。

● 女孩

11

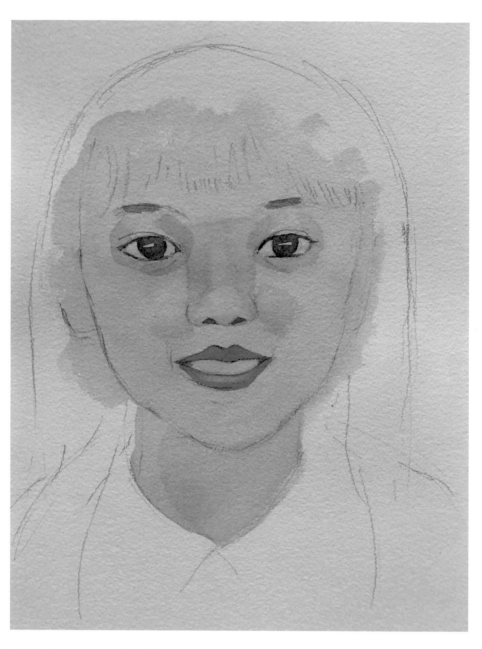

在眼睛的周遭（暗示眼球的形狀）、鼻翼的兩側、嘴角的兩側及下緣再次塗上膚色。（細節刻畫應以眼睛、鼻子、嘴巴為臉部核心的部位開始）

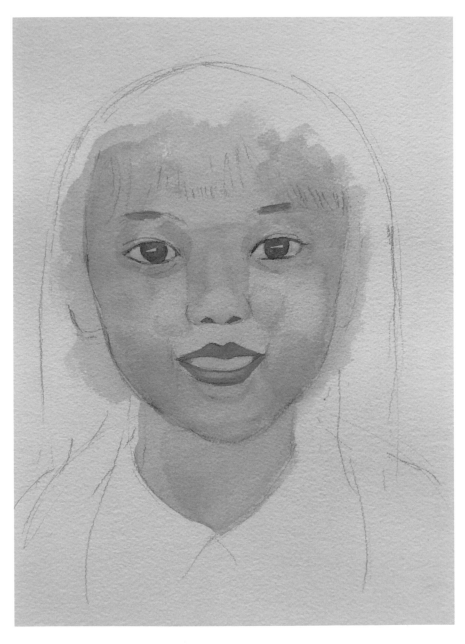

在臉部的周遭再次補上膚色。（完成臉部膚色的整體感）

● 女孩

13

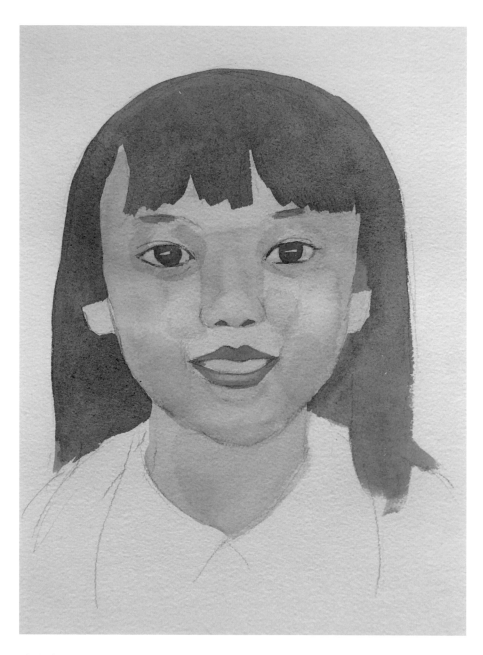

畫上頭髮的底色。

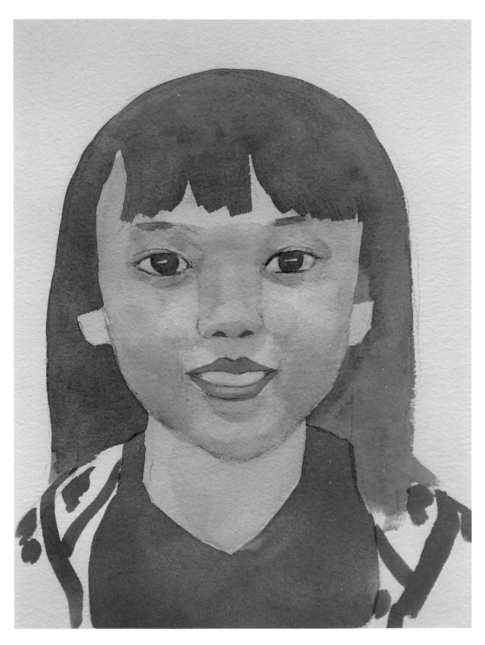

14

畫上衣服的底色。

● 女孩

15

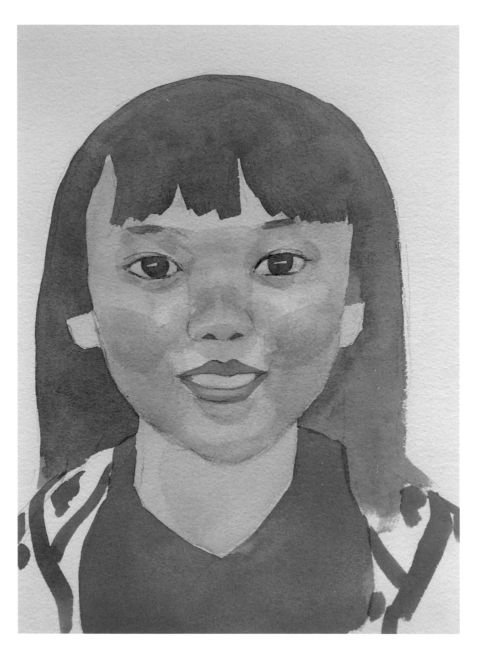

於臉頰、鼻頭添加耐久玫瑰紅。

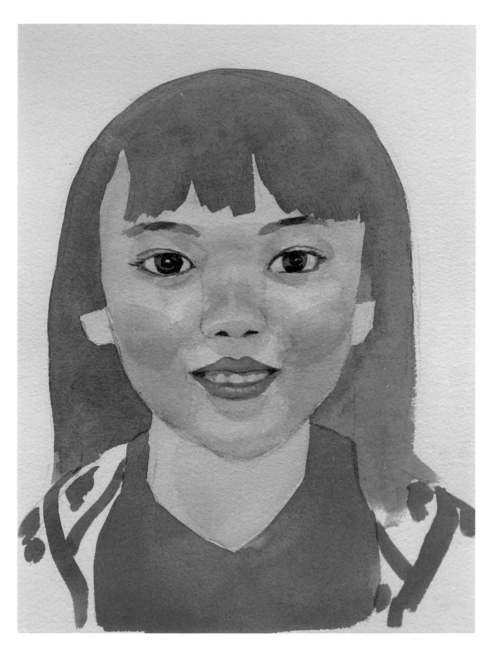

畫上牙齦，眉毛、眼睛、嘴唇等更多的細節。

● 女孩

17

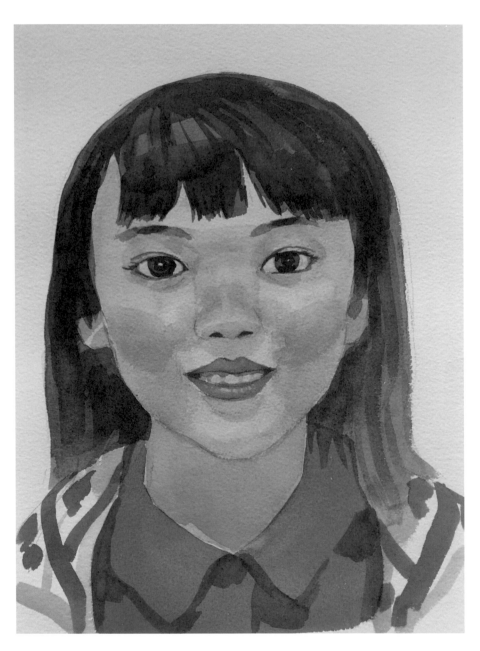

在頭髮、衣服上添加更多的細節。

18

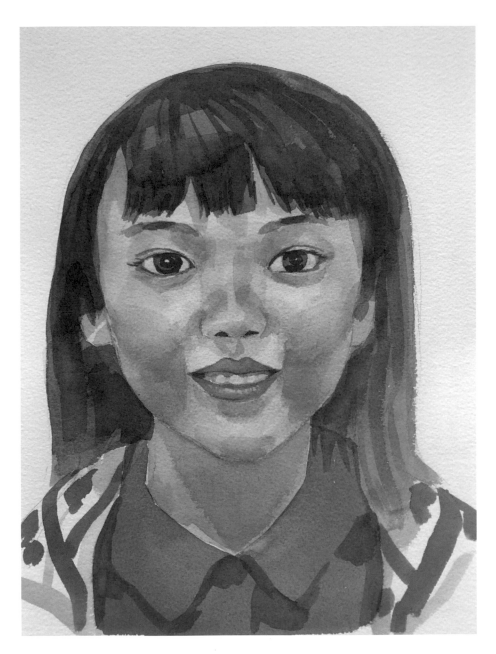

在臉部添加更多的細節。

女
孩

19

完成!

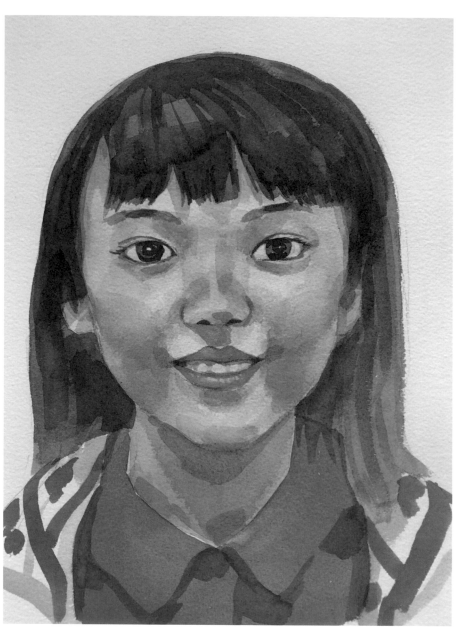

最後於鼻翼、嘴角、人中、脖子處加強陰影的效果。

一般來説，樹在視覺上的結構可區分成葉叢和樹幹兩個部分，而樹幹在概念上又可分成主幹、枝幹、長樹葉的枝幹三個部分。

樹的結構

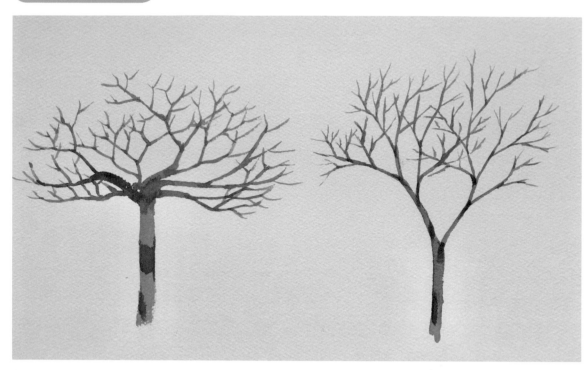

樹幹的結構有其規律性，舉兩種類型：上圖左側的樹種，主幹在長到一定高度後，會分支出所有的枝幹，分支後的枝幹會以一分為二，或一分為三的分支規則進行分支，一直到長樹葉的枝幹為止。而長樹葉的枝幹通常會再呈現另一種規律性。

右側的樹種則是主幹會直接以規律性的一分為二，或一分為三的分支方式，直到長樹葉的枝幹為止。

枝幹和長樹葉的枝幹，兩者的分支規則未必相同，但它們都是對稱或者螺旋式對稱的分支方式。

所有長樹葉的樹枝及樹葉們會匯聚成一棵樹的葉叢，從上頁對長樹葉的樹枝描述可以發現，葉叢雖有其規律性，但因為數量過於龐大複雜，所以很難去一一描繪。如果要描繪葉叢的話，我們可以一叢一叢的畫。

首先以樹葉堆疊的筆法畫出一個葉叢。

接下來以描繪葉子間交疊陰影的方式畫出葉叢的整體的光影。

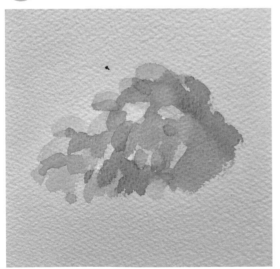

然後畫上樹葉的肌理（所謂的肌理是指以較深的筆觸描繪葉子間交疊的陰影，但不處理葉叢整體的光影）。

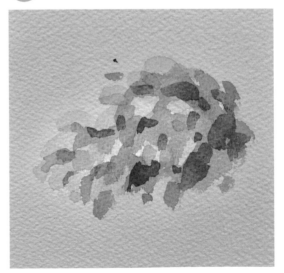

最後再次強化葉叢的整體層次。

樹 1

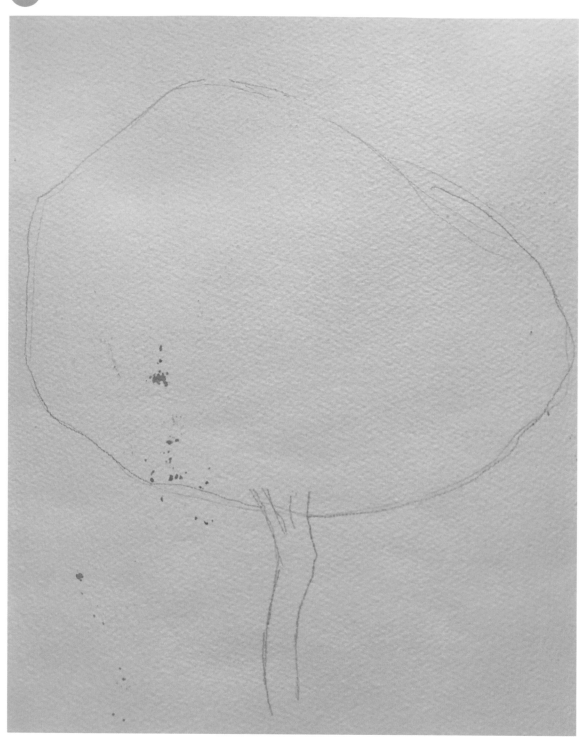

先粗略的區分葉叢和樹幹兩個部分。

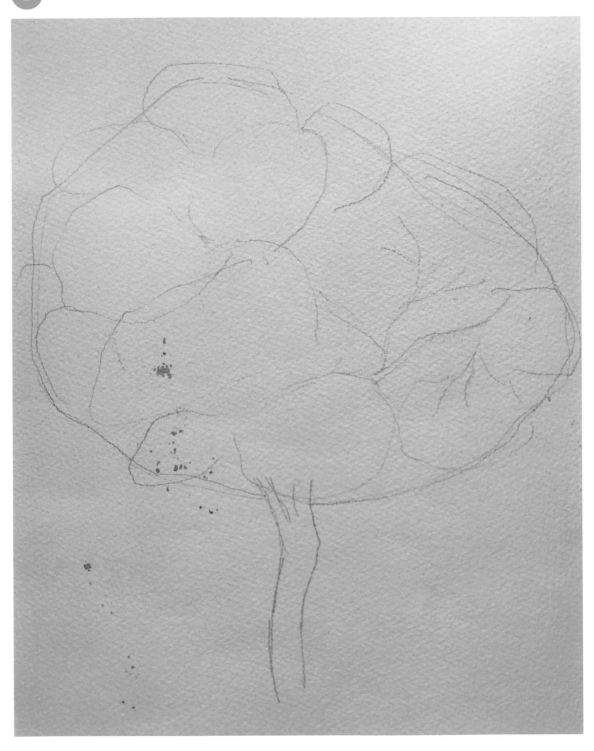

在葉叢部分區分出更多的葉叢。

樹
1

③

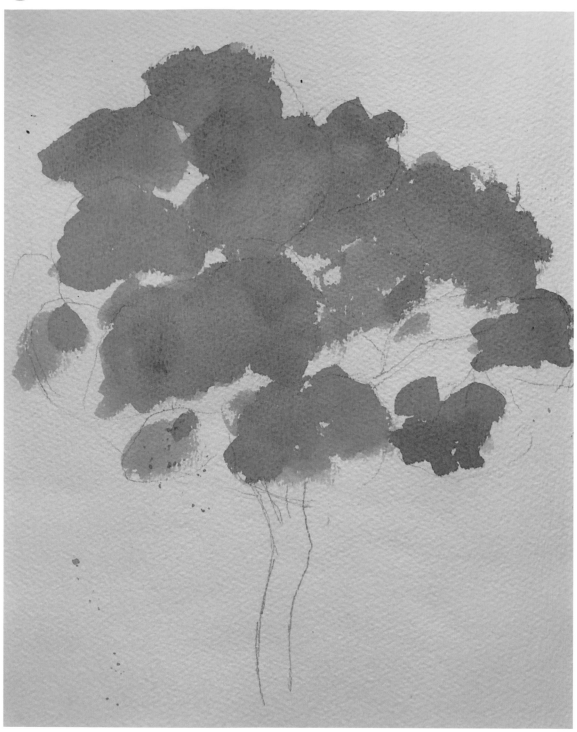

為葉叢塗上綠色。

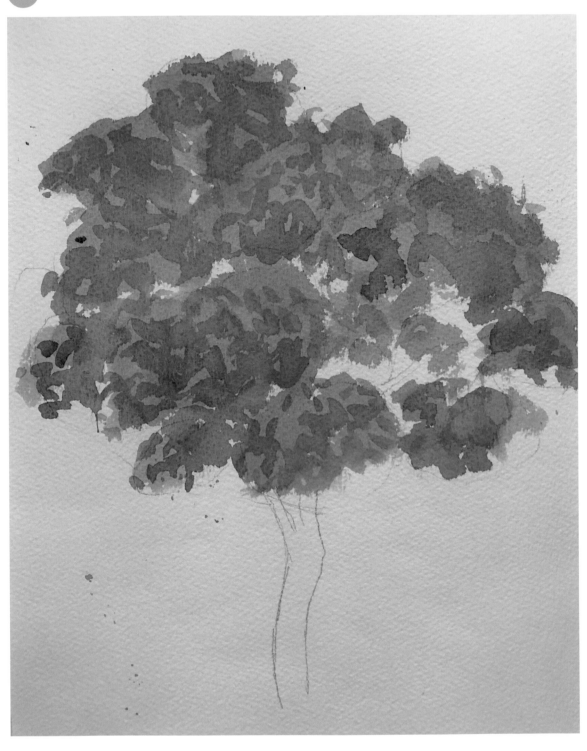

4

在葉叢畫上第一層葉子的肌理。

樹
1

5

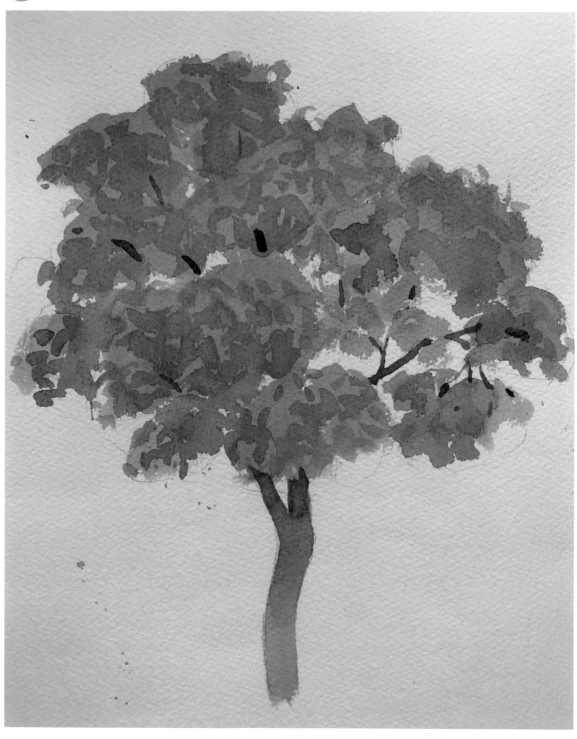

樹幹和樹枝塗上深棕色。

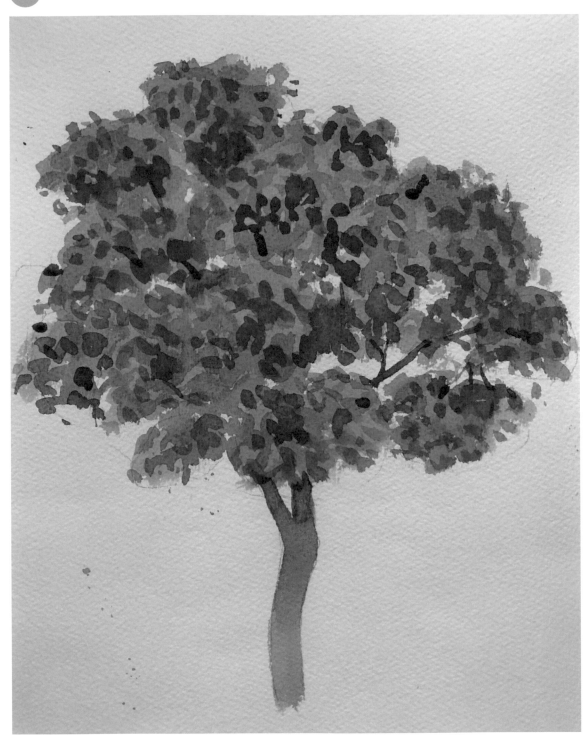

在葉叢畫上第二層較深葉子的肌理。

樹
1

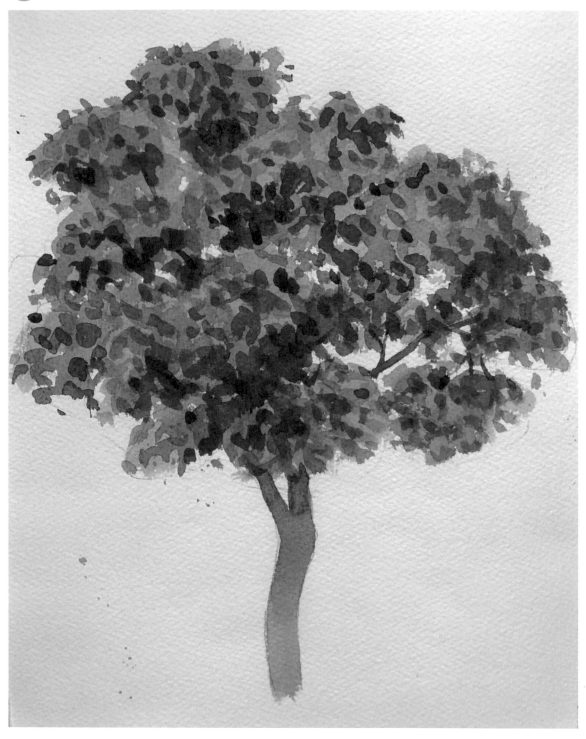

在整體葉叢畫上陰影（強調不同的葉叢的區分），並在暗處加上藍色的色調（心理色）。

完成!

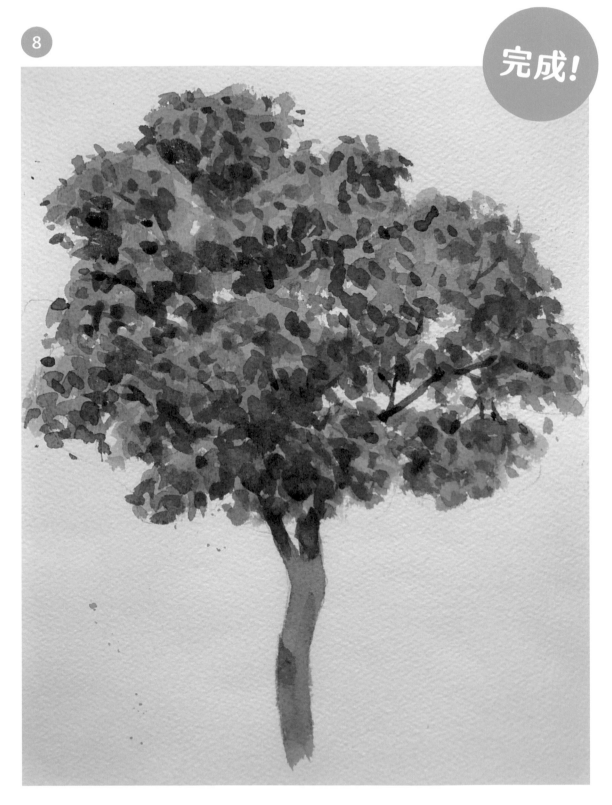

畫上樹枝樹幹的陰影。

樹 2

先粗略的區分葉叢和樹幹兩個部分。

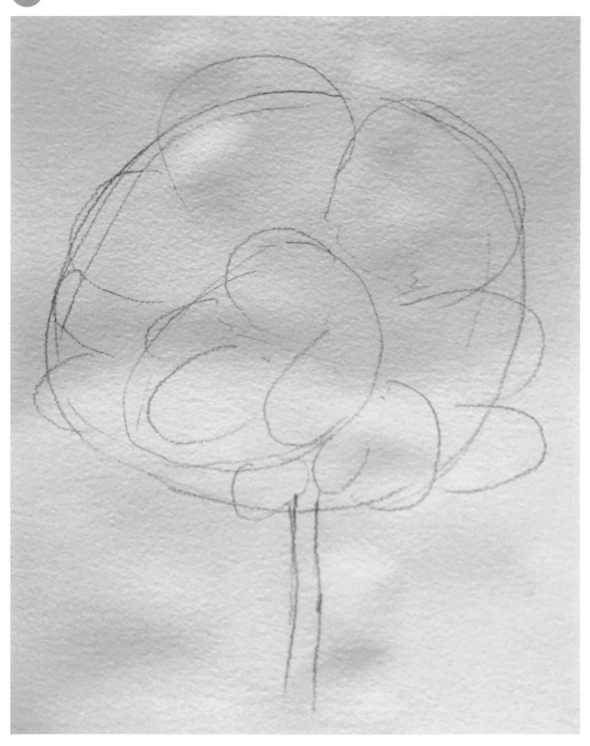

在葉叢部分區分出更多的葉叢。

樹
2

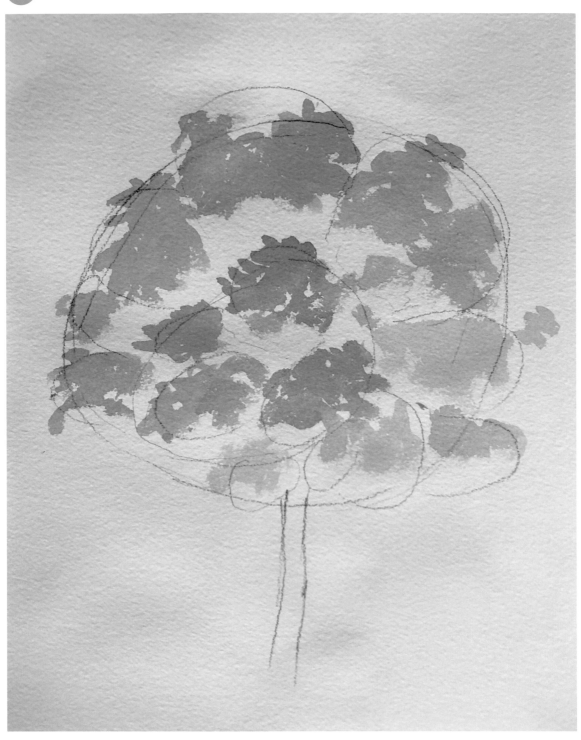

在葉叢頂部較亮的區域塗上淺綠（葉綠）。

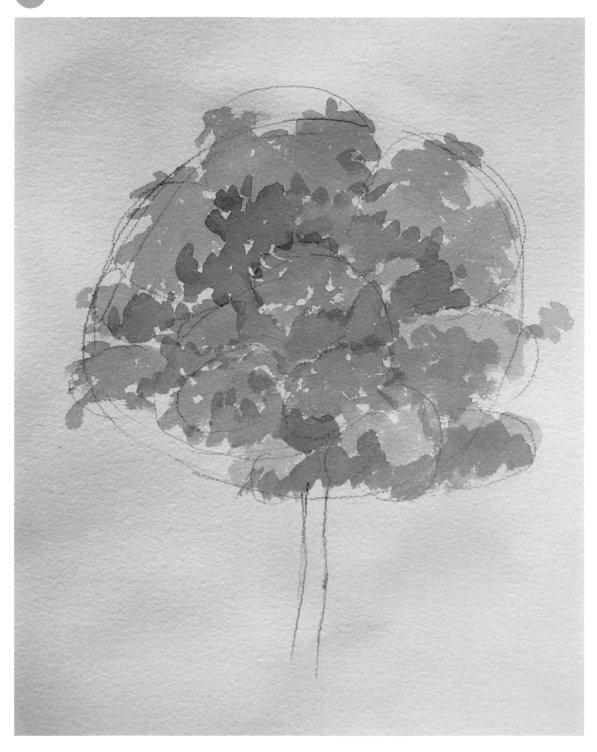

在葉叢較暗的區域塗上較深的綠（葉綠混色深胡克綠）。

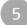

樹
2

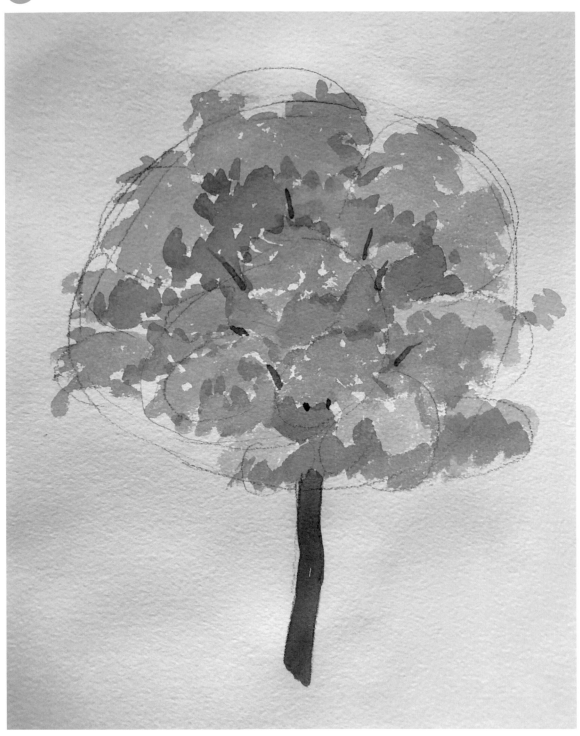

樹幹和樹枝塗上深棕色。

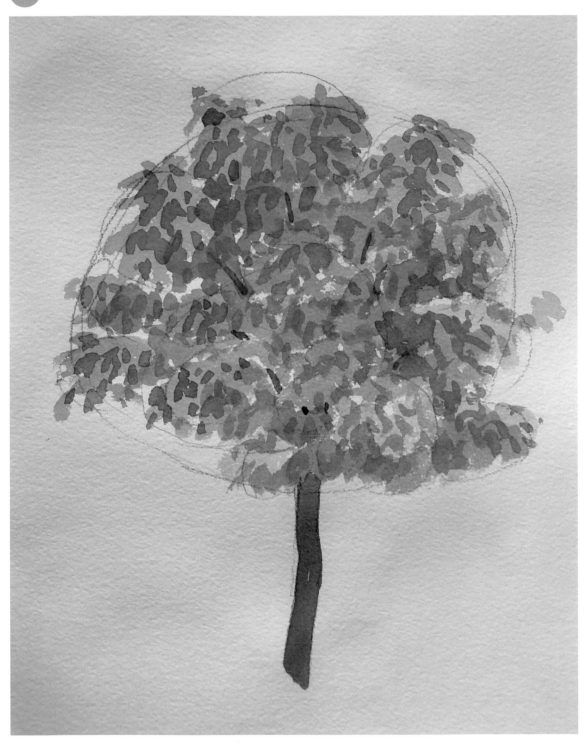

在葉叢畫上第一層葉子的肌理。

樹
2

7

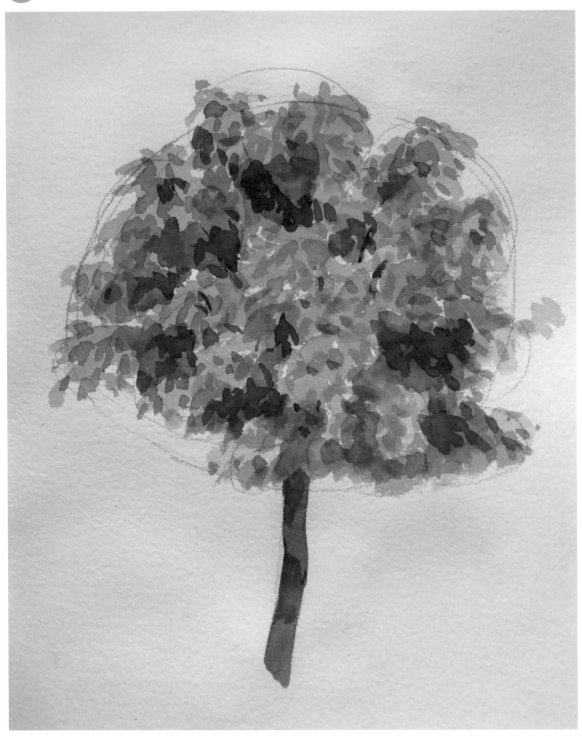

在葉叢畫上陰影（強調不同的葉叢的區分），並在暗處加上藍色的色調（心理色），
以及在樹幹畫上陰影。

完成!

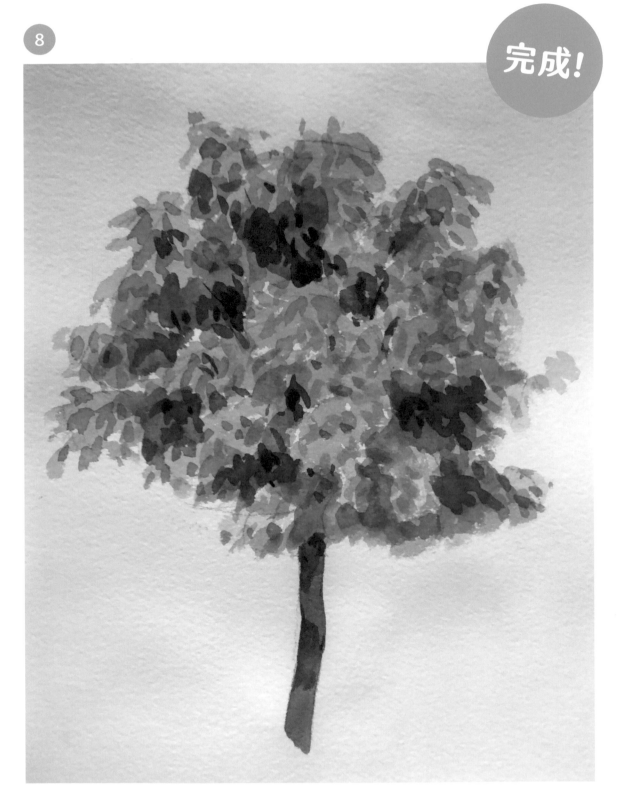

增加陰影的層次並擦掉鉛筆輪廓線。

樹 3

樹
3

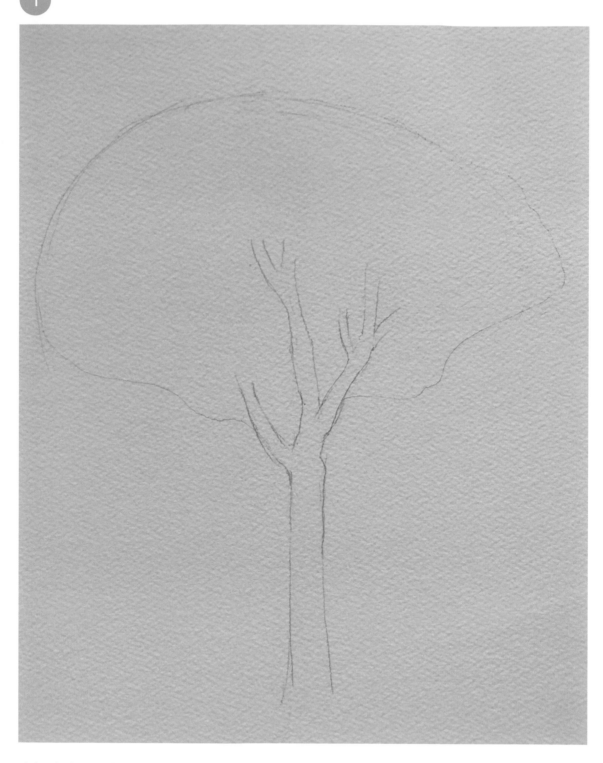

先粗略的區分葉叢和樹幹兩個部分。

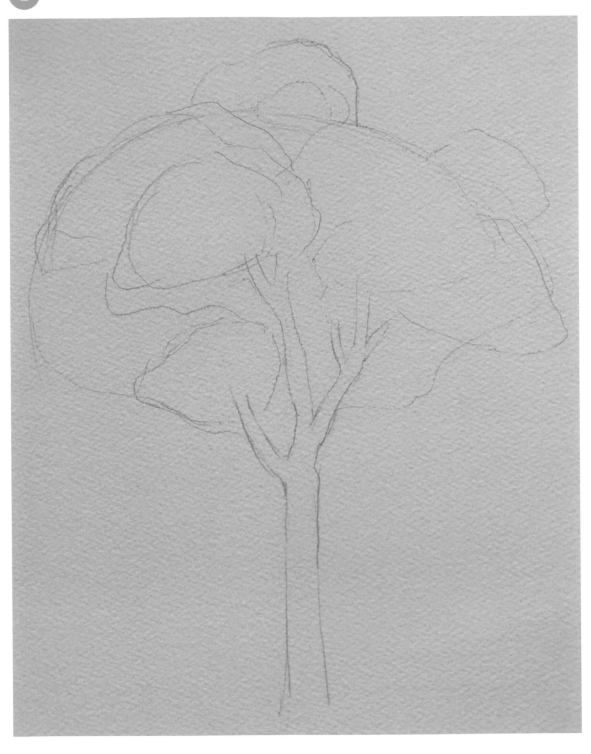

在葉叢部分區分出更多的葉叢。

樹
3

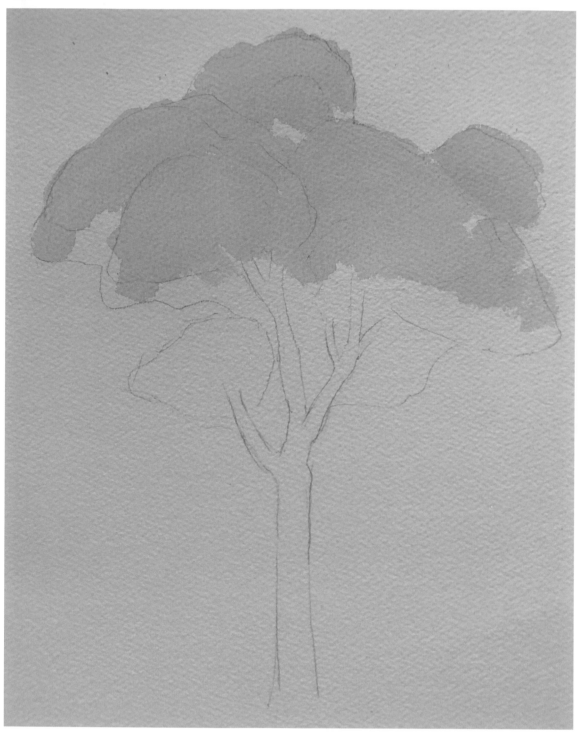

在葉叢頂部較亮的區域塗上淺綠（葉綠）。

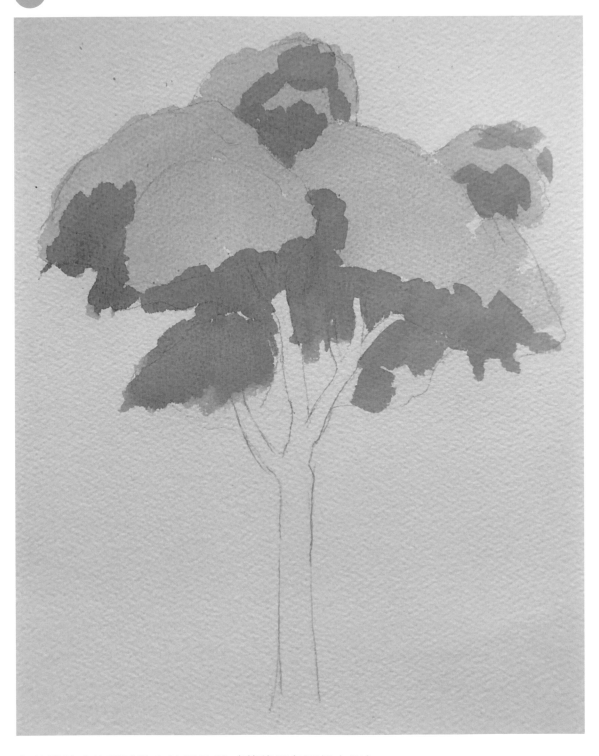

在葉叢較暗的區域塗上較深的綠（葉綠混色深胡克綠）。

樹
3

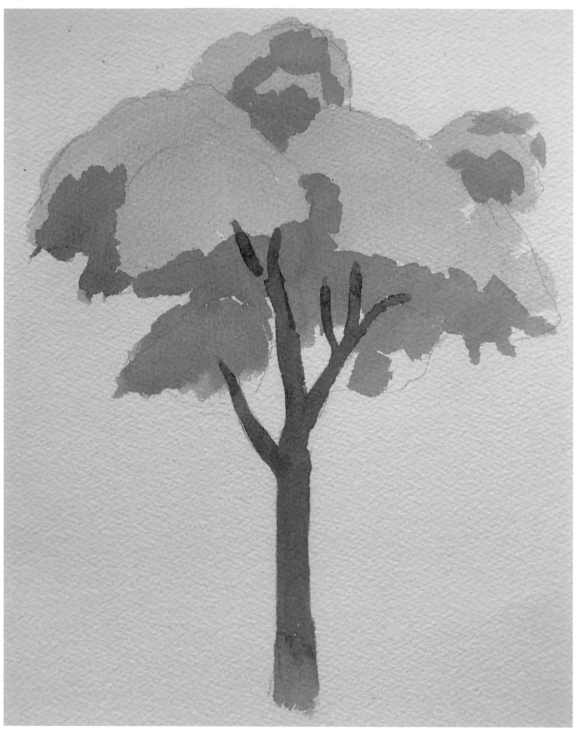

樹幹和樹枝塗上深棕色。

6

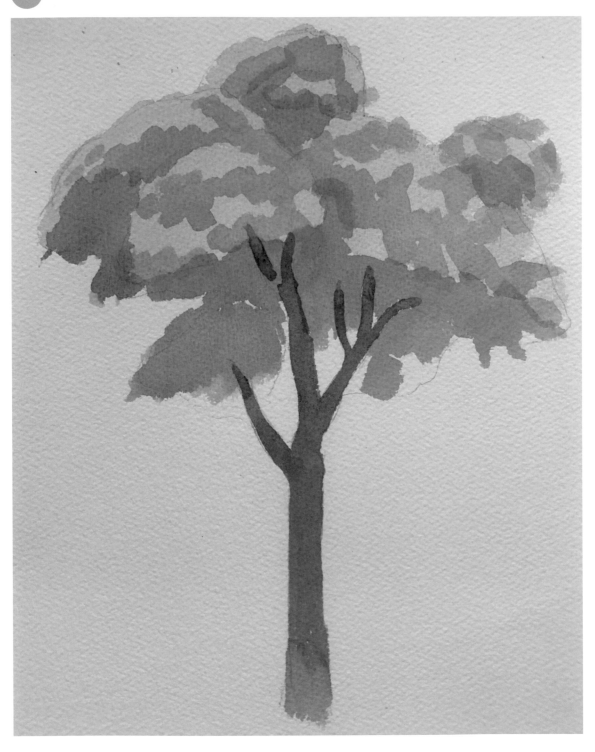

在葉叢較亮的區域畫上第一層陰影。

樹
3

7

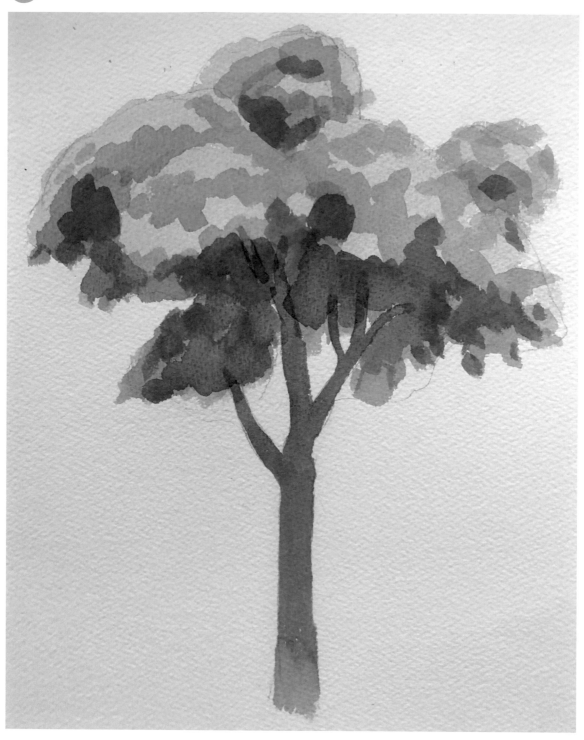

在葉叢較暗的區域畫上第一層陰影（綠色和藍色）。

8

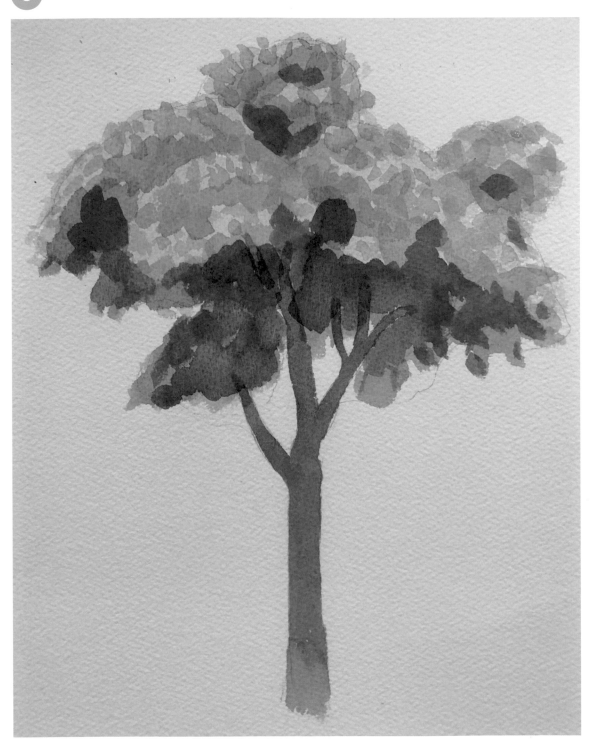

在葉叢較亮的區域畫上第一層葉子的肌理。

樹
3

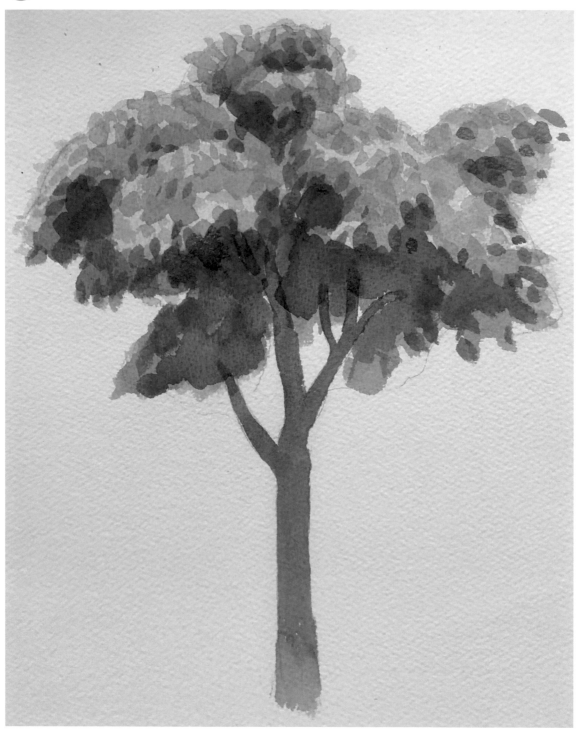

在整體葉叢畫上第二層陰影（強調不同的葉叢的區分）。

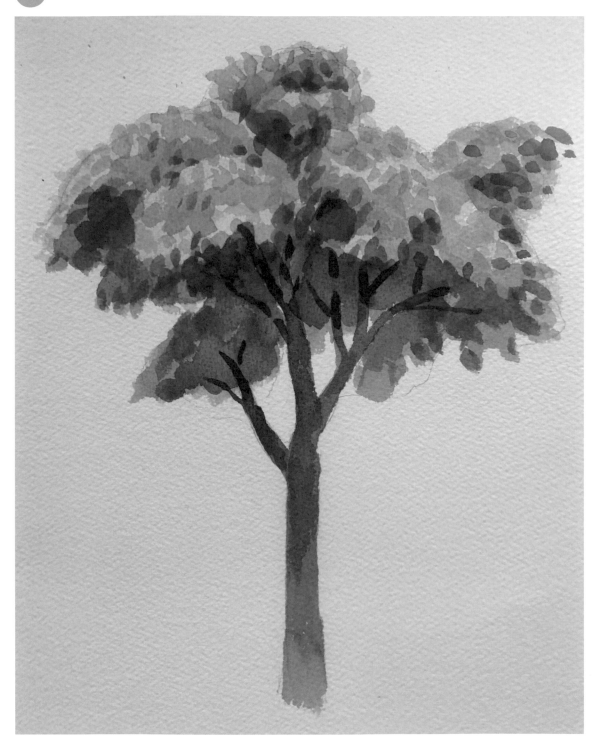

畫上樹枝樹幹的陰影，注意：上面較深，下面較淺。

樹
3

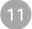

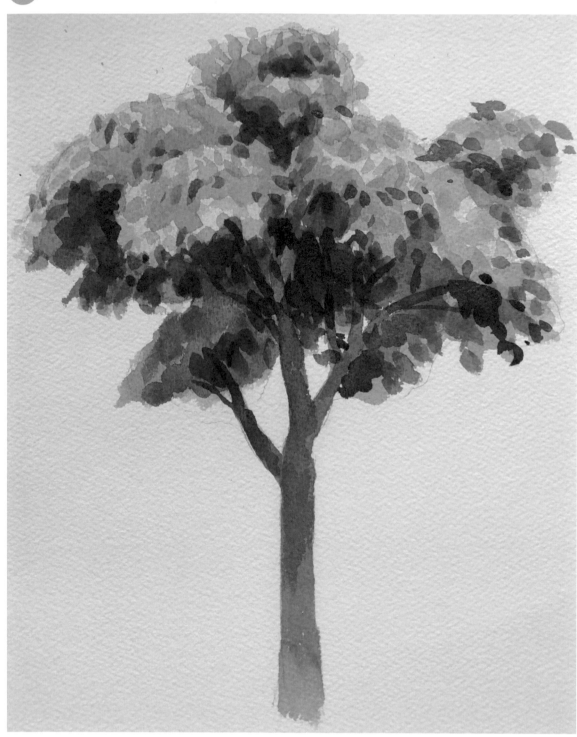

在整體葉叢畫上第三層陰影。

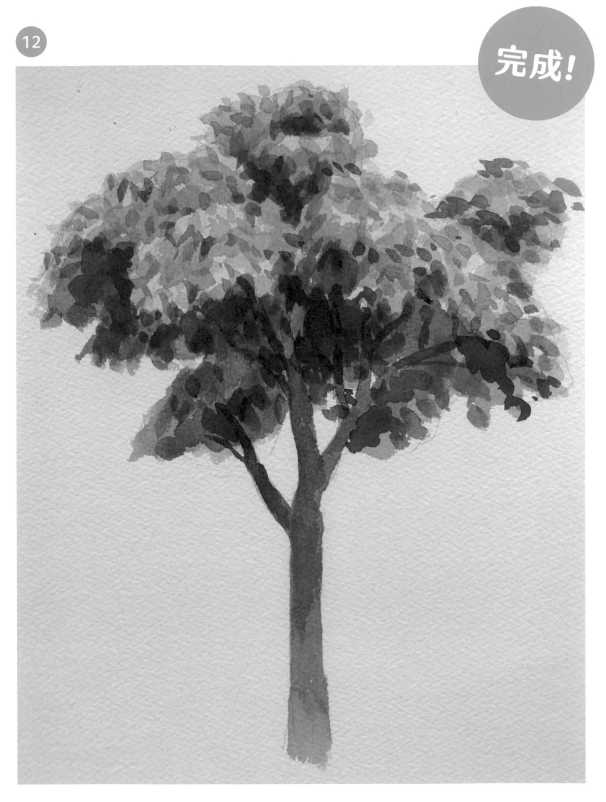

完成!

加上更多葉子的肌理和陰影。

樹叢

1

先畫出各棵樹粗略的輪廓線。

再畫出各棵樹的葉叢和較細的樹幹、樹枝的輪廓線。

樹
叢

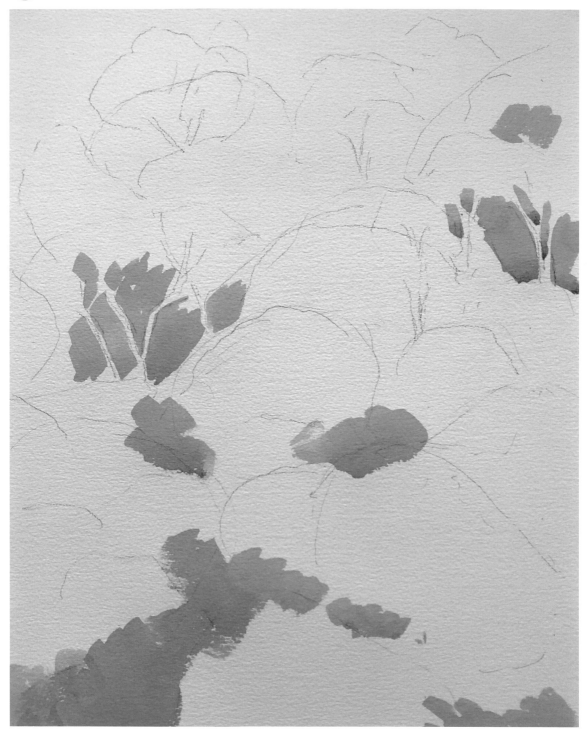

以藍綠色（心理色）畫出樹叢間的陰暗面。

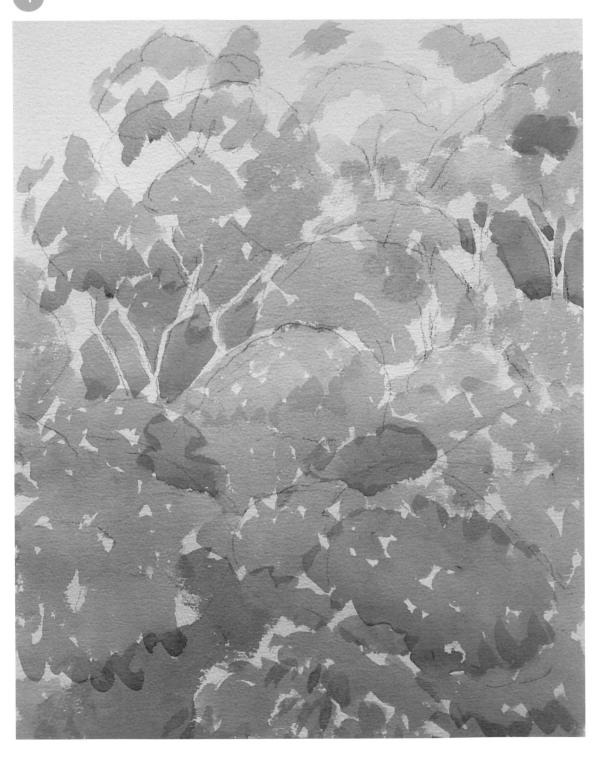

4

畫出不同樹種樹葉的底色。

樹
叢

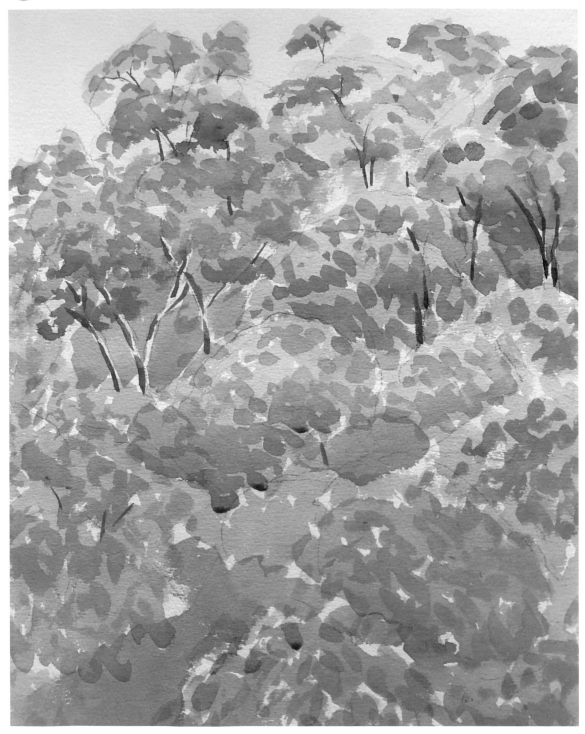

畫上樹葉第一層的肌理以及樹幹、樹枝。

6

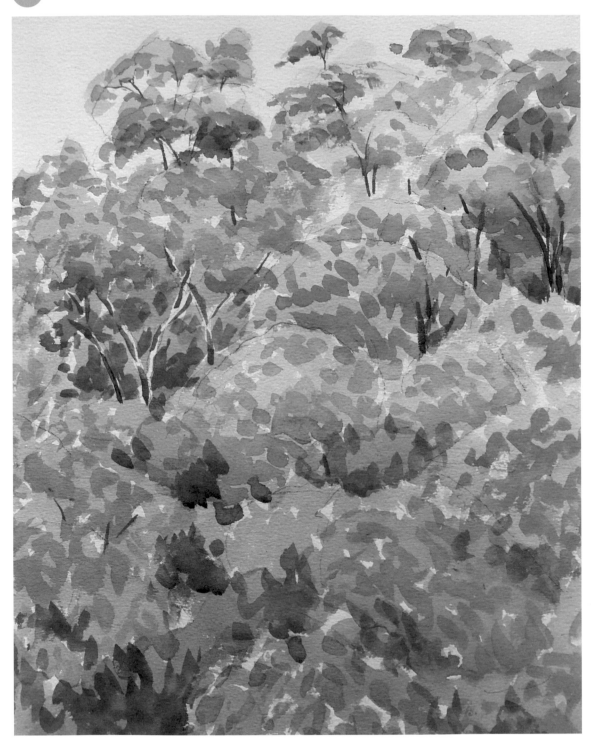

在原先藍綠色陰暗面部分加上第一層的肌理。

樹
叢

7

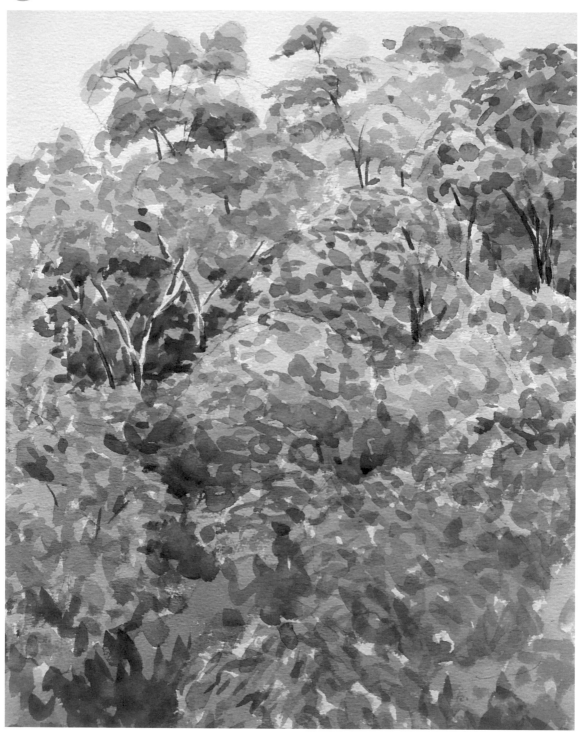

畫上樹葉第二層的肌理。

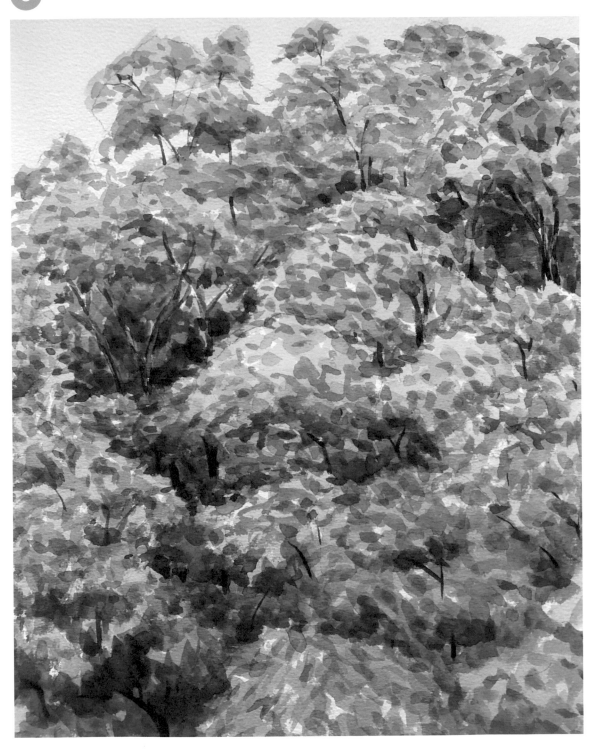

除了藍綠色陰暗面部分加上第二層的肌理外，樹枝、樹幹的層次也再加強。

樹
叢

9

完成!

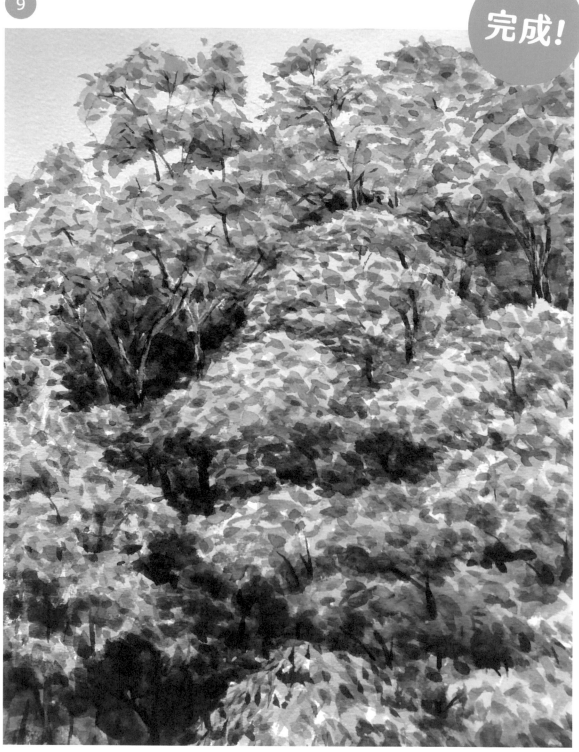

整體樹叢加上更多的肌理和層次。

chapter 6
波浪

　　水面的波浪應該有其規則性，卻很難被掌握到。我們知道水面主要是受到風力的吹動而產生一波波的浪，但水面上如果有多個風向在吹動，就會產生數個不同方向的波浪彼此交錯，所以想要表現水面的波浪，首先要考慮的就是風向。

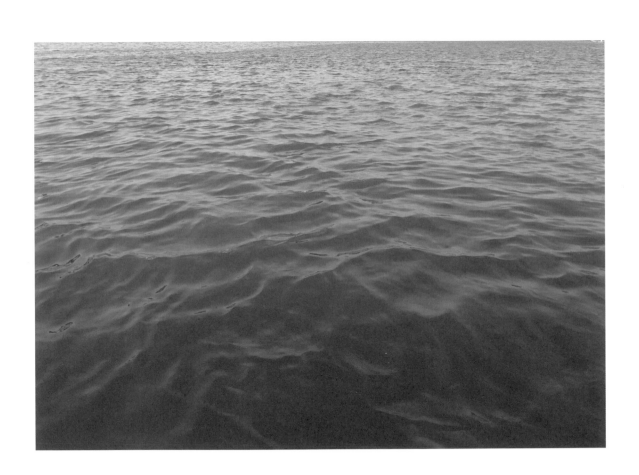

波浪的結構

波浪的結構

1

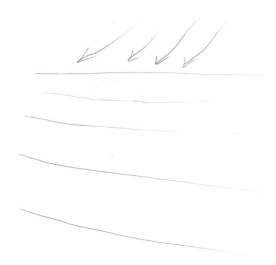

水波是被風吹動的（遠處水波的間距較小）。

2

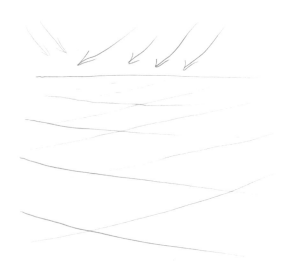

當水面上有不同方向的風在吹，不同方向的水波就會交錯在一起。

3

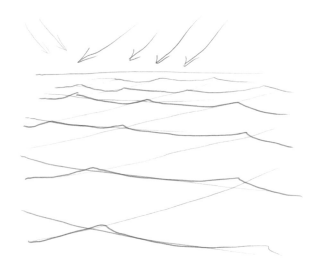

在交錯處畫出波浪。

4

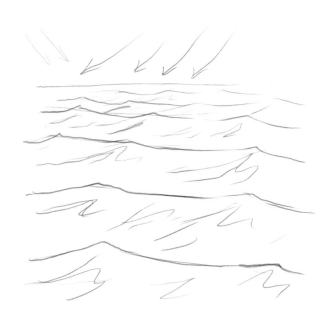

加上水紋的肌理線。

波浪

1

以較多的綠松石（深藍）和少許的深胡克綠（深綠）混色出河水的固有色。

2

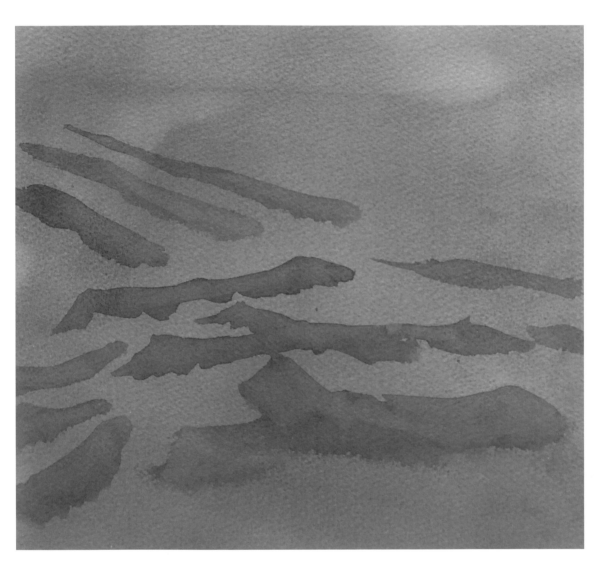

畫出兩側風向的波浪。

● 波浪

3

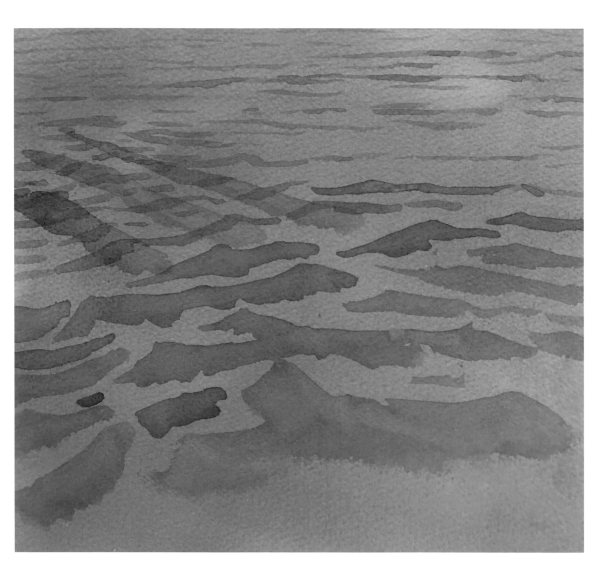

加上遠方平行的細長浪，以及兩側風向更多的細浪。

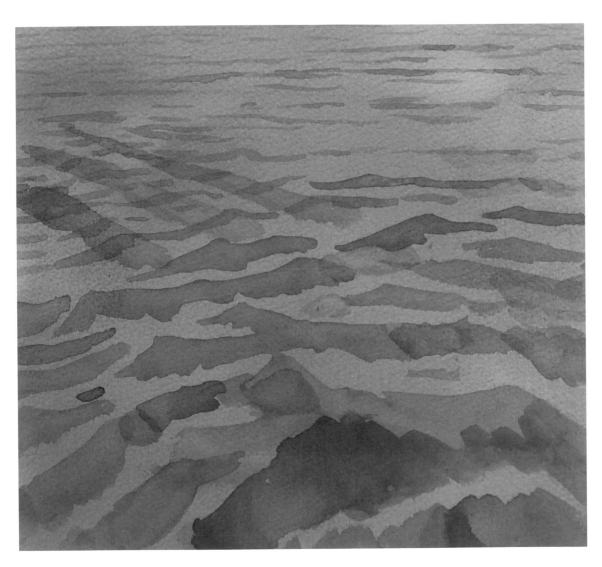

靠近畫面底端的部分通常就是岸邊或船邊，浪因撞擊反作用力的關係會呈現不規則狀。

●
波
浪

5

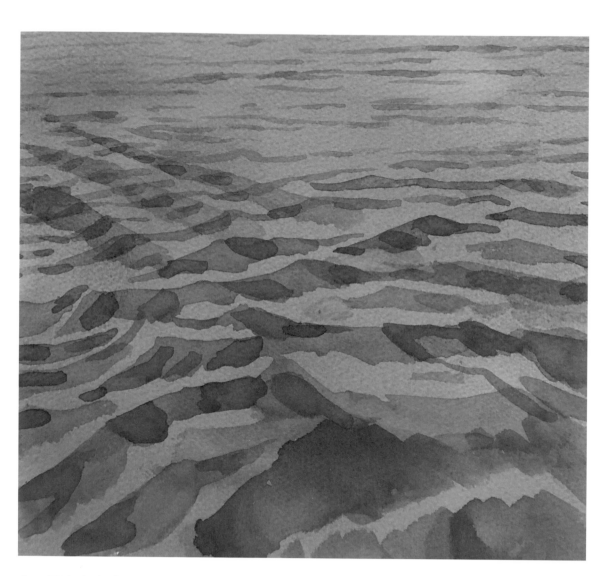

在不同方向浪的交會處畫上陰影。

6

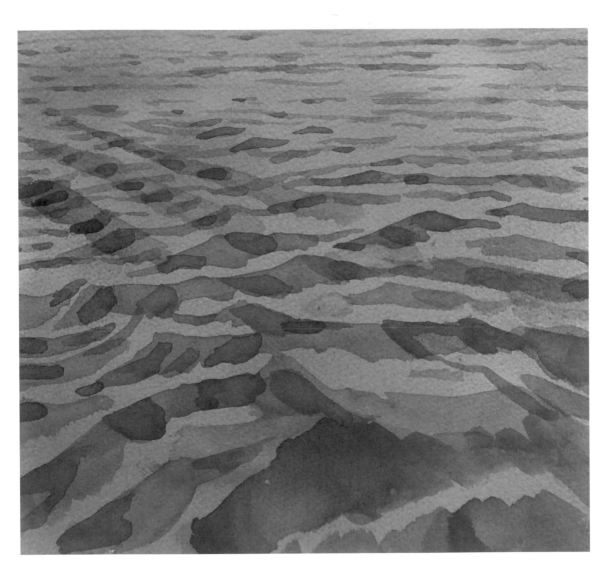

加上更多細節和層次。

淡水河

淡水河

1

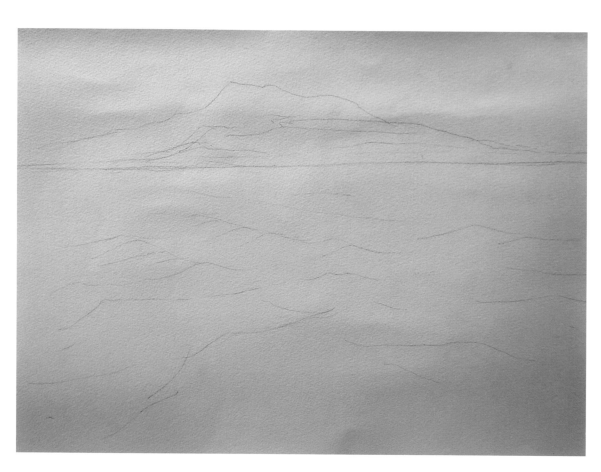

以鉛筆勾勒出輪廓線。

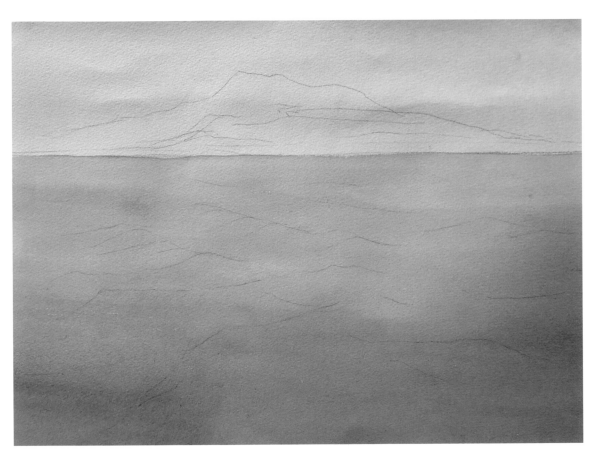

以綠松石（深藍）和深胡克綠（深綠）混色出河水的固有色。

淡
水
河

3

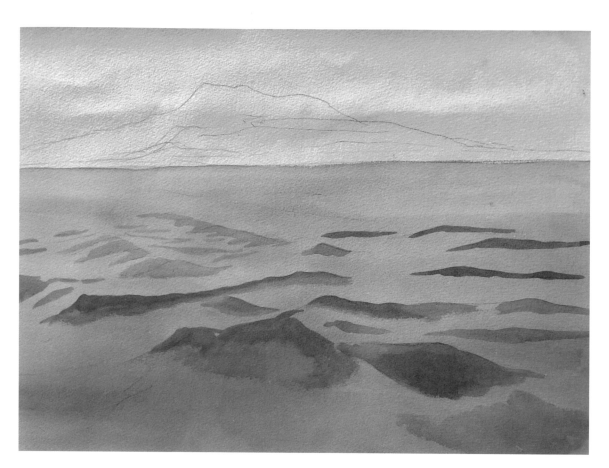

畫出兩側風向的波浪。

4

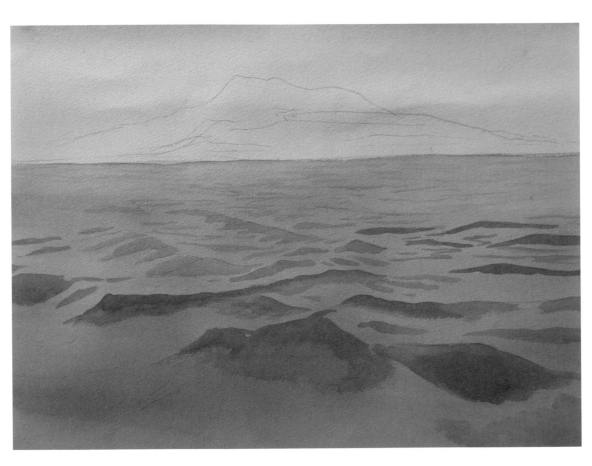

加上遠方平行的細長浪，以及兩側風向更多的細浪。

淡
水
河

5

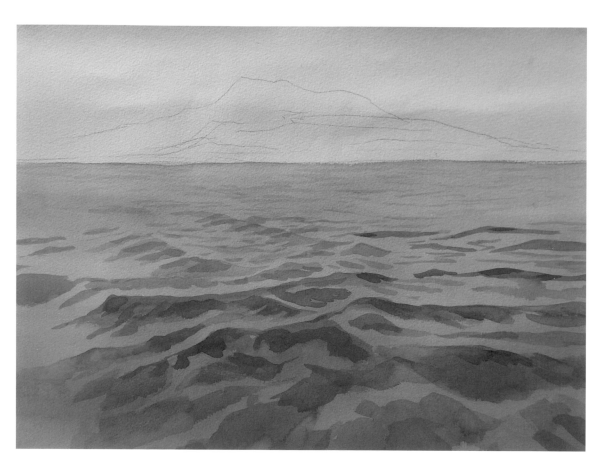

靠近畫面底端的部分通常就是岸邊或船邊,浪因撞擊反作用力的關係會呈現不規則狀。

6

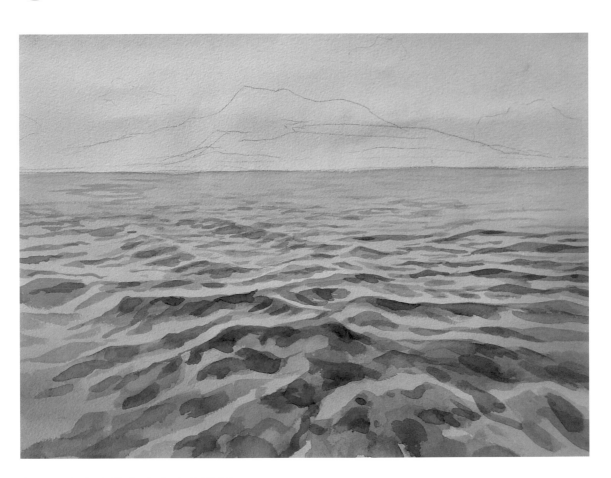

在不同方向浪的交會處畫上陰影。

● 淡水河

7

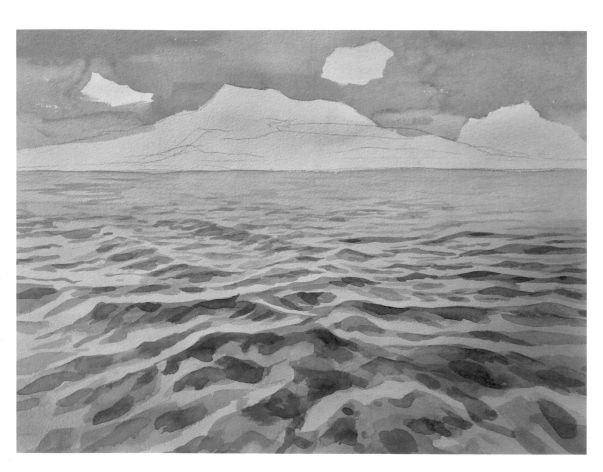

畫上天空。

8

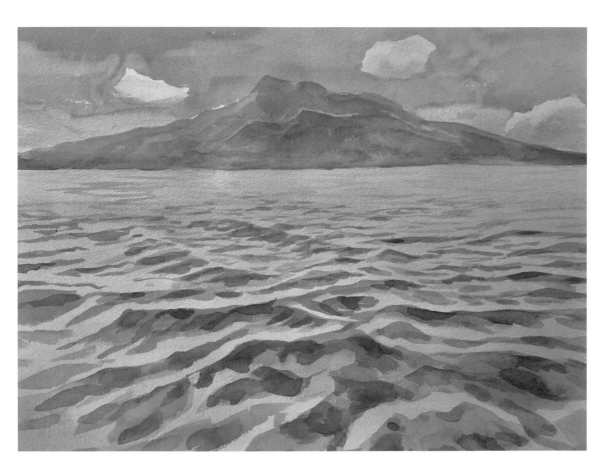

畫上山和雲。

chapter 7
繪畫步驟是一種敘事結構

繪畫步驟是一種敘事結構

7-1 繪畫是模仿的行動

　　繪畫行為是**形狀堆疊**的歷程。從符號學的角度來看，這些形狀在尚未堆疊成一個可被辨識的圖形時稱為訊號（a signal），在堆疊成可被辨識的圖形後稱為符號（sign）。Eco 認為符號是由表達面（expression）和內容面（content）兩者所組成（Eco, 1976: 48），表達面就是構成圖形的形狀訊號，而內容面就是圖形所指涉對象的性質；也就是說形狀是沒有和內容相結合的形式質料，形狀得是在特定的組合條件下才會與內容相結合成為圖形符號，這種限定式的組合條件稱為編碼（code）。一旦形狀被編碼成圖形符號，這些形狀就不再是單純的訊號，而是羅蘭·巴特（Barthes, Roland）所言的具有質項（value）性質的訊號，質項的意思是指訊號在單獨的狀態下原本不具備具象的性質，但在與其它訊號相互關聯的結構下會產生具象的性質，也就是說編碼後的形狀是一種具有能產生意義的圖形單元。

安伯托·艾可
Eco, Umberto, 1932–2016

　　圖形符號的編碼方式所依據的就是透過形狀的點、線、面去模仿一個對象的特徵結構，但是這個模仿並非注視下的直接模仿，而是在不同視角的觀看後產生結構的意識，並據此所進行的描述性模仿，所以比較貼切的說法，這種模仿是一種在概念理解下對結構（schema）所進行的模仿，也就是一種蘊涵著時間性質的模仿行動，這種模仿的歷程就是繪畫步驟，如果這些步驟都是可以被理解，並且前後步驟彼此具有因果關聯性，那麼這個步驟歷程就具備了敘事結構的性質。

羅蘭·巴特
Barthes, Roland, 1915–1980

7-2 模仿行動是一種敘事活動

　　Ricœur, Paul 對這種模仿的敘事性提出了兩個重要的概念源頭，一個是 Aristotle 的模仿論，另一個則是 Augustine 的時間觀點。

　　Aristotle 的模仿並不像柏拉圖（Plato, 424～348BC）的模仿僅考慮對象的形式和結構，Aristotle 的模仿還考慮了模仿者自身的問題，可以這麼説，Aristotle 的模仿其實是一種模仿行動（mimetic activity）的概念，以繪畫為例，**繪畫行為不是對單一視點觀照的結果進行模仿，而是對多重視點觀照結果進行的模仿。** 不管是模仿者的多重視點，還是對象在多重視點下的多重形態，這種在「多重」的條件下孕育出的結果正是「行動」的要義所在，也正是如此行動才被賦予了時間的意義。在 Aristotle 那裡，模仿一方面具有時間的意義，但在另一個方面他又打破了時間線性的意義，因為模仿除了理解的部分外還包含再現的部分（representation），而這個再現的部分就是 Aristotle 所説的情節配置（emplotment），情節配置就是把原本線性的模仿行動區分成不同的段落（情節），然後隨著情感脈絡的發展重新鋪陳結構，而這就導致模仿行動線性歷程的要素，除了對象原本的自然結構的發展外，還包含了模仿者的觀念和情感因素。因此，模仿的意義從原本只是單純對象的問題被擴展成包含對象和模仿者之間的相互問題，也正是這樣的原因，我們可以説模仿行動是一種敘事結構。不過話雖如此，Aristotle 的模仿論並未認真的處理時間性的問題，所以 Ricœur 透過 Augustine 的時間觀點為 Aristotle 模仿論所欠缺的這一塊進行補充。

保羅·利科
Ricœur, Paul, 1913–2005

亞里斯多德
Aristotle, 384–322 BC

時間在 Augustine 的構思中是一種心靈的延展（distentio animi），一種以現在（present）的意向性（intention）為基點，稱為 intentio，向過去擴延形成了所謂現在的回憶，向未來擴延則是形成現在的期望，也就是以當下為基點，向過去和未來進行構思的一種結構。不過這種客觀的時間似乎是一種沒有內容的時間，也就是一種被抹平的時間，Ricœur 引入了 Heidegger 的時間觀點，為這個沒有內容的時間添加了一些內容。Heidegger 的時間是「即將是」（coming to be）、「已經是」（having been），「現在是」（making present）三者的辯證關係（Ricœur, 1984: 61）。

希波的奧古斯丁
St. Augustine of Hippo, 354–430

我們與這種時間性的關係是建立在「在時間中」（within-time-ness）的基礎上，也就是我們關注（care）生活中的事物時我們即進入了「在時間中」。Heidegger 稱這種關注為「牽掛」（preoccupation）。這種心靈的延展和在時間中的牽掛的概念在 Ricœur 的詮釋下成為模仿行動的基礎，也正是這種牽掛讓模仿者產生多重視點和對象產生多重的形態，而這種多重視點和多重樣態最終被蘊構在 schema 的結構之中，成為一種具有普遍性質的概念化圖式。

所以可以這麼說，時間概念的加入，圖形概念的視覺基礎不再是眼睛單一視點的形象，而是多重視點在時間軸中對物體持續關注，而這種對物體持續性的關注就是思維對物體所進行的一種模仿活動，其最終的成果就是形成整體結構性的掌握，而這種掌握就是所謂的 schema。而這種以 schema 為基礎的圖形，其所關注的焦點將會是物體的**普遍性意義**，而不是其**個別性的意義**。

馬丁·海德格
Heidegger, Martin, 1889–1976

7-3 繪畫步驟是一種敘事結構

　　世界的現實存在就我們的感知來說是一種連綿不間斷的連續性，不過人們意圖再現這個現實時，會受到感官的限制而產生侷限性的作用，例如透過語言的方式，會受到呼吸發音的生理限制而產生音節切分（articulation）的動作，因此，在再現的過程中，現實的連續性變成是語詞的組合性。如果是透過圖形的方式，則是受到視覺焦點和焦距的限制，把現實切割成是不同單位的形象，現實的連續性變成不同形象的組合體。這也是為什麼 Barthes 會說語言就是對現實進行區分的動作，例如色相環（spectrum）上的色彩是一種環狀的連續性，但在語言上我們把它區分成紅、橙、黃、綠、藍、靛、紫七種色彩的環狀連續性（Barthes, 1973: 64）。

　　繪畫步驟就是以形狀編碼的方式將蘊涵著 schema 的圖形逐漸的繪製出來，當然，步驟的各階段就是類似情節對時間連續性的一種分割。這種切割雖然沒有一定的標準可依循，但切割的原則仍舊與生理的限制性有關，也就是說以我們一次能接收理解多少的訊息量有關，各個步驟內容分量的拿捏主要也是以能夠被理解操作為判斷的依據。

　　繪畫步驟就如敘事結構的情節配置一般，雖然是在一種序列的關係中被鋪展開來，但對這種序列的感知就如同 Augustine 所言的時間序列，總是以當下的現在為核心，現在的過去和現在的未來，彼此相互關聯在一起，形成一種意義的網絡，每個步驟總是在當下被理解，我們知道之前的步驟就在前一頁，我們也知道接下來的步驟就在下一頁，這種可來回確認的時間歷程，彷彿過去和未來的總是在那邊等待著被現在所理解，一種彼此意義相互鋪陳的歷程，這樣的結構就是繪畫的敘事結構。

參考文獻

Barthes, Roland (1973), Elements of semiology, New York: Hill and Wang.

Eco, Umberto (1976), A Theory of Semiotics, Bloomington: Indiana University Press.

Kant, Immanuel (1998), Critique of Pure Reason, Cambridge: Cambridge University Press.

Ricoeur, Paul (1984), Time and narrative (volume 1), Chicago: The University of Chicago Press